失落的　優雅

THE LOST GRACE ——————— JUAN I-JONG

阮義忠

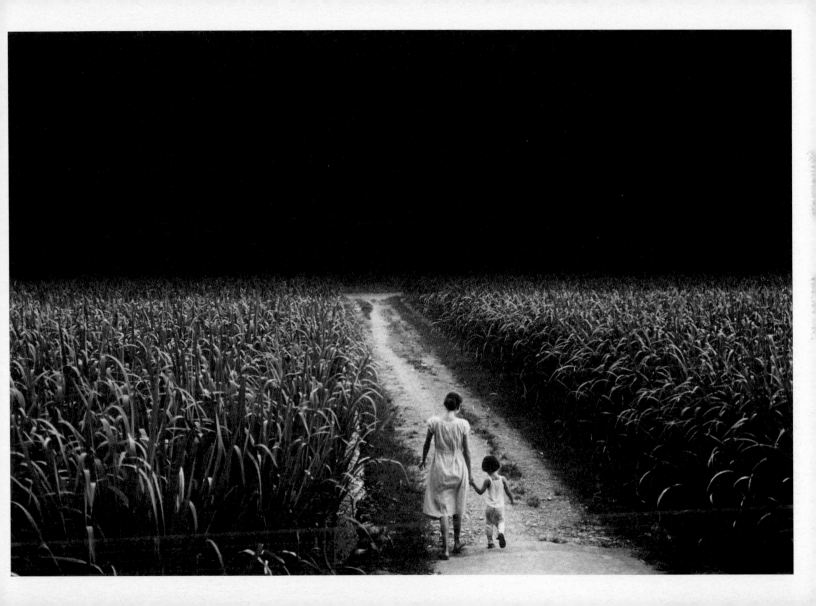

為失落的優雅補白。

這張照片是我唯一經過後製的作品。對紀實攝影的忠誠
信徒而言，曝光在底片上的影像，就是事實的證據。我
的攝影倫理是必須忠於對象，肯定其代表的價值，絕不
利用對象來彰顯自己的意識形態。遺憾的是，一路走
來，雖碰過很多動人的事件，卻無法把深刻內涵盡數捕
捉。每每檢視樣片，總會想起柯特茲（André Kertész）
的話：「最好的那瞬間，我總是錯過。」眾所景仰的大
師尚且如此自謙，真叫後輩汗顏。

目睹這對母女走入田園小徑時，我並無驚喜，因為天氣
陰沉，遠處山巒欠缺層次，非但無法襯托前景，反顯礙
眼。照片放出來後果然平淡無奇，底片一擱就是二十五
年，塵封在整面牆的影像檔案中，不見天日。

直至上世紀末，我將所有未發表過的作品整理成四個
主題：「有名人物無名氏」、「手的秘密」、「正方形的鄉

愁」及「失落的優雅」，並冠以「告別二十世紀」的總題，用來對創作生涯做一階段性的集成。就在那時，這母女倆的身影又浮上心頭。

我找出那一格反差平淡、顯影不足，極難放出正常濃度與對比的底片來，在暗房裡耗掉不少相紙，愈放愈喪氣，無論如何加光減光都不滿意。後來靈機一動：如果她們是走向一片未知之境呢？就如同黑澤明電影《夢》中之景：背著寫生架的畫家走入梵谷畫中的麥田，滿天飛舞的烏鴉塗黑了蒼穹⋯⋯「失落的優雅」的首張照片於焉誕生。

曾有記者問我，優雅的定義是什麼？我的回答是「克己復禮」，將這人人都懂的道理落實於生活中。這一幀幀的照片雖「錯過了最好的瞬間」，但我希望它們仍能為越來越難看到的優雅行止稍作補白。

此外，要說明的是，兩年來，我的所有著作，都是先在大陸發行簡體字版後，才於台灣推出繁體字版。遠流的編輯對照片品質格外講究，不計成本以複色精印，並且為了不讓影像因跨頁被裁切，特別重新架構全書，將所有直幅照片調到最後一個單元，使繁體字版有如全新的著作，令我在翻閱校樣時驚喜連連。希望台灣的讀者也會喜歡這嶄新的樣貌。

南投埔里，1979

目次

必然與偶然

1

老天出了一道謎題 011
望鄉的背影 013
等戲開鑼的孩子 015
萬般帶不去，唯有業隨身 017
當心飛機 019
戲台下的盼望 021
家園的前身 023
大冠鷲的宿命 025
幾乎被遺忘的山城 027
思鄉人 029
看海的小女生 031
汪洋前的獨腳男子 033
荒蕪之境的美麗心地 035

大地與母親 037
等候家人下工 039
文學家的郊遊 041
在回憶中重遊舊地 043
必然與偶然 045
奔跑的孩子，隱藏的攝影人 047
孤獨旅者與漂泊人 049
等到因緣成熟時 051
穿過時光隧道 053
爰得其所 055
有喜、有憂、有淡定 057
世間萬象、人生百態 059
望海的背影、攝影晚輩的近作 061
碼頭纜樁與軍中歲月 063
時間長河與海防崗哨 065
農夫與牽輪仔 067
永恆的天籟 069

本貌與初心

2

天地健行者 073
農婦的優雅 075
山裡的小姊弟 077
八家將的莫名優雅 079
沙河上的鍾馗 081
農夫鞋與老竹凳 083
與神共眠 085
水門外的午睡 087
田中央的布袋戲工坊 089
佛相、人相、莊嚴相 091
隨風飄蕩的台灣小調 093
碧候村的影子 095
書香門第的芬芳 097

代 序

為失落的優雅補白 004

做功課的童年 099

五位小小攝影師 101

躺在大地懷裡 103

召集令與同學會 105

本貌與初心 107

天上掉下來的財富 109

摩托車上的一家人 111

鹽田孩子 113

在路的盡頭望海問蒼天 115

完美的那一刻 117

驛站 119

不一樣的望春風 121

歸園外的逍遙人 123

故鄉的牽罟人 125

那個時代那些人 127

回家與離鄉的路上 129

迪化街兩兄妹的外套 143

愛河上的棧道 145

農具間的搖籃 147

中山北路的滄桑 149

歲月之矢 151

老田寮的茶、人、狗 153

體會到什麼叫哀傷 155

嚮往天際 157

兩個巴掌的懷抱 159

不是每個懷抱都柔軟 161

懷抱裡有懷抱 163

廬山溫泉的父女 165

淡水河堤的祖孫 167

火車與鄉愁 169

下工的農婦 171

連結天地之氣的身影 173

歲月之矢

3

從夢中脫身 133

那夜的裸泳 135

小世界的秩序 137

扛斗笠的人 139

聽那遠方的火車輾軌聲 141

必然與偶然

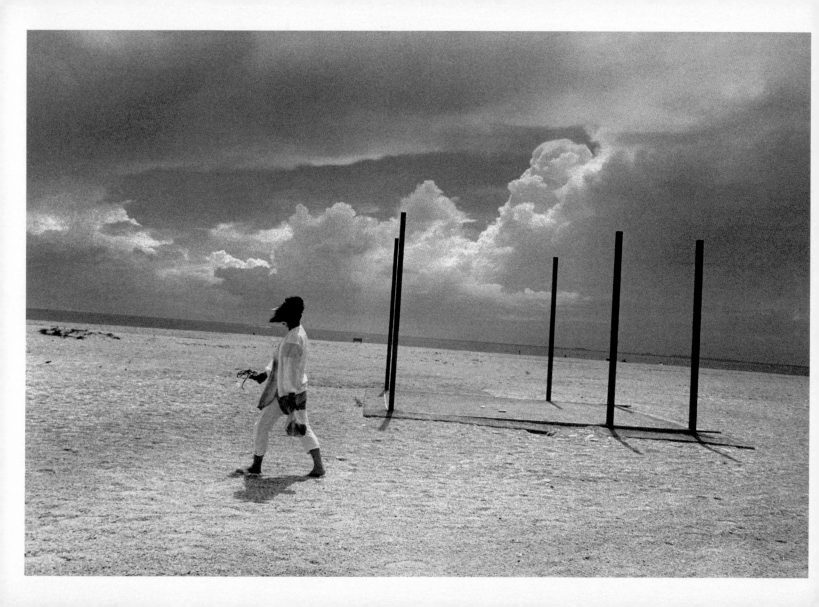

老天出了一道謎題。

在大學教了快三十年書,只參加過一次學生的畢業旅行。攝影是美術系的選修課,我這個兼任老師也只有在課堂上和學生互動;儘管如此,我還是和他們很親,因為全心付出,就會惜緣惜情。那一年,修我課的學生特別多,幾乎等於必修課的全數,當他們邀我同行時,我就欣然答應了。

有位主修水墨的同學家住澎湖,三天的行程全由他規劃,大夥兒就在他老家的島上空屋打地鋪。由台灣搭輪船到澎湖馬公島、再轉至吉貝嶼,一路乘風破浪,很多同學都被暈壞,頻頻說再也不渡海了。我卻有著初探新天地的好奇與驚喜,因為我雖然寫過遊記,做過電視節目,澎湖群島幾乎踏遍,唯獨漏了吉貝嶼。

這個面積僅 3.1 平方公里的丁點小島,卻有 13 公里長的貝殼沙灘。島上正值旅遊淡季,除了我們師生,沒其他遊客,形同私人樂園。孩子們有的下海戲水、有的在灘上築沙城、有的鋪上浴巾做陽光浴、有的打開速寫簿畫圖、有的互相追逐角力。一身身的青春浪漫將我團團包圍,令我彷如回到輕狂年少時。

正午過後,海風漸強。前一刻豔陽普照,下一刻厚雲遮日,再一會兒陽光又破雲而出。一位女同學行過只剩空架的休憩區,被風吹亂的頭髮如面具般蓋住臉孔,好似將要登台的默劇演員。陽光、海風、濤聲和青春在我眼前構成一幕虛幻的場景,彷彿是老天出了一道謎題,讓碰巧看到的人解讀:「此時此景與你何關?」

我以這張照片回答。

澎湖吉貝嶼,1989

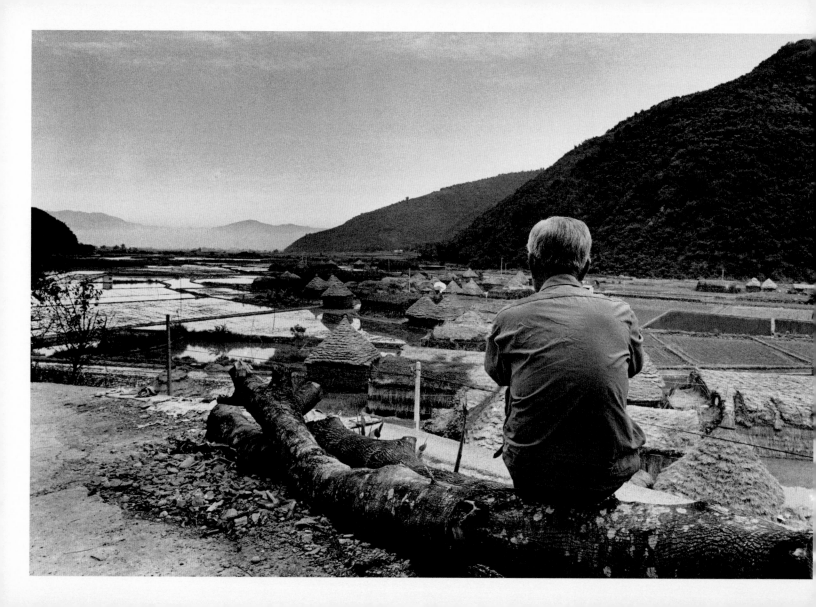

望鄉的背影。

這位溫文儒雅的長者在旅途中小憩。三十年後的今天重看照片，我才終於領會了他當時的心境。

那一回，我們在台灣中北部的兩條橫貫公路翻山越嶺，於重峰疊巒間盤旋數日，不見炊煙。當眼前豁然開朗，現出山谷間的這片田疇時，外景車上的所有同仁齊聲喊停，大呼此景非取不可。《映象之旅》電視節目開拍之初，我們邀請登山專家邢天正同行，這個背影就是他。訪談在山上已經錄好，他閒著沒事，獨自離隊，默默蹲坐在一株被砍倒的老樹幹上，遠眺農村的寧靜景致。這次旅行之後，我就再也沒見過他了。

要書寫照片背後的故事時，我上網查詢他的資料。「邢天正（1910-1994），河北武清人，職就糧食局，台灣岳界四大天王之一，是本島第一位完成攀登百岳之人。著有《台灣山脈稜脈圖》、《台灣高山明細表》等書，去世於家鄉天津。」

邢天正如同孤鷹，喜歡一人獨自入山，在大多數人準備退休的年紀，四十八歲，才開始登山，卻是最早完成攀登台灣百岳壯舉之人。隨國民黨政府撤退來台的他，一夕之間與親人分隔兩岸，在台的四十年間始終孑然一身。公餘的所有時間、生活所需之外的全部金錢，全花在重重山巔的踽踽獨行。1971 年，他在擔任中央山脈縱走領隊時，寫下「在沉醉中，我從高山想到太空，想到海洋，想到隔海的遠方，不禁淒然。」

那天的邢天正，雖是極目望向埔里盆地，心卻早就飛到了隔海的遠方故鄉。幸好，他終於得以落葉歸根。

南投埔里，1981

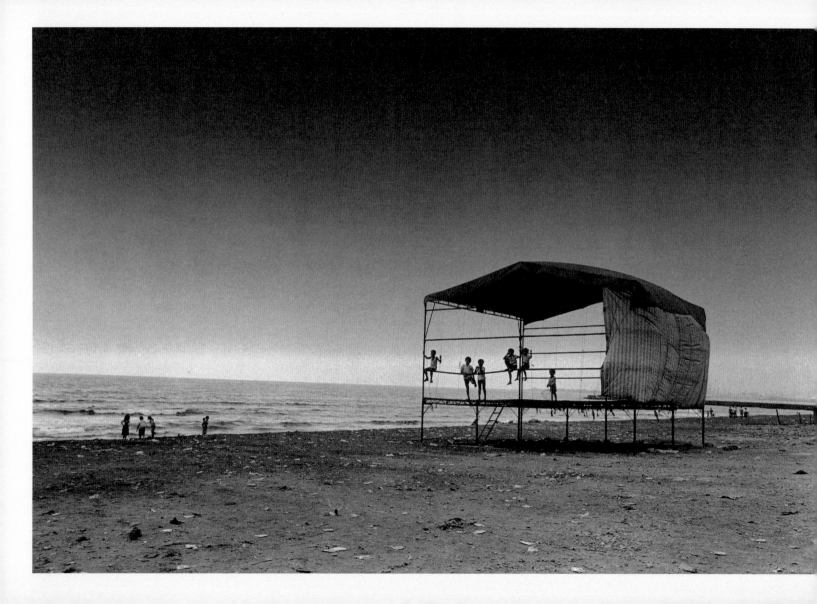

等戲開鑼的孩子。

空曠的海灘上搭起了棚架,等著戲班子來張燈掛彩。文武場班底還未招齊,孩子們卻等不及了,在台上互相追逐、角力,累了就攀在架上,巴巴眺望。夕陽落海,天色逐漸暗沉,風雖不大,布篷卻虛張聲勢地呼呼作響。晚餐時刻已到,這群小調皮還不肯回家。

高雄茄萣的幾間廟宇總是互相較勁,號稱自家神明的信眾最多,各擇吉日良辰舉行耗資甚鉅的燒王船祭典。任何事成了比場面、搞噱頭就會變調,祭典原有的肅穆與莊嚴漸漸綜藝化,媚俗得厲害。其實,那場王醮是哪間廟辦的我全忘了,倒是有件事一想到就覺得分外僥倖。

我們的電視外景隊整整錄了三天的完整儀式,攝影師小杜特別亢奮,直往陣頭及信眾堆裡擠,拍回來的二十卷三十分鐘影帶竟然全部受損。勉強整理後,只有不足一個小時的毛片可用。小杜怪罪助理沒顧好訊號接頭,忿而罷工,不願剪輯。節目播出在即,身為執行製作的我只有硬著頭皮上陣救火。天知道那是我生平第一次幹剪輯。材料實在單薄,我靈機一動,用慢動作過帶,再配上吹成嗩吶般的高音薩克斯風。半小時的紀錄片總算湊出來了,沒想到播出後竟大受好評。

慶典期間搭建的這座空棚架,頃刻之間變成金碧輝煌、出將入相的舞台。台下一望無際的信徒擠滿海岸,狂熱地盯著那艘一路扛來的大木船燒成灰燼,根本沒人在意台上的演出。那次的節目帶我沒保留,反而是等戲開鑼的孩子及呼喚他們回家吃飯的母親,一直留在我的記憶裡。

高雄茄萣,1983

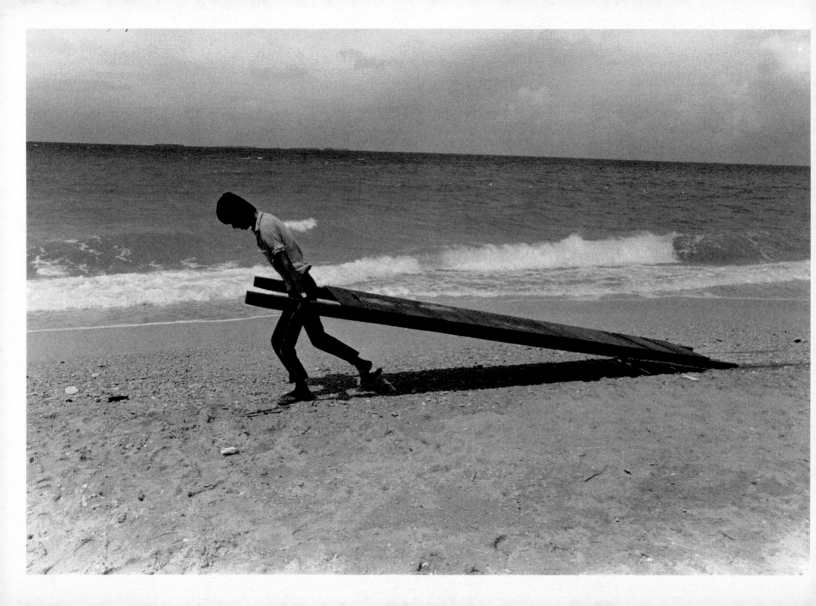

萬般帶不去，唯有業隨身。

有時最普通的生活場景，也能令人產生不尋常的聯想。就像這位拖著棧板的遊樂區工人，在沙灘上頂著海風，舉步沉重。烈日當頭，炎熱難耐。我直覺他就像是希臘神話中的薛西佛斯，被神懲罰，必須將巨石從山谷推到山頂。用盡力氣、千辛萬苦將巨石推上之後，卻又立刻滾落山谷。無論有多疲憊，薛西佛斯只能一步步走下山，將巨石再往上推。日復一日，年復一年，永無盡期。

記得上初中時經常作一個怪夢。夢中的我身處一片空無之境，不知何去何從，終於決定踏步而出時，竟陷入巨大的坑洞，直直墜落又久久觸不到底。憍憍之中知道是夢境，只要睜開眼就能找到出口，回到現實。然而，雙眼卻怎麼都張不開，直至嚇醒了，四周還是一片漆黑。

此時更覺恐怖，好像才從惡夢掙脫，又掉進更凶險的境地。手搗胸口，汗衫被冷汗溼透，清楚意識到上下眼皮黏在一塊兒。小心翼翼將乾涸的眼屎從睫毛上剝下來，才能重見天日，吐口大氣，活過來。有兩三年之久，這樣的夢境不時上身，之後雖然不再夢到，觸景生情還是會想起。

鏡頭中的男子踩在自己和棧板的黑影上，將晶白耀眼的貝殼海灘畫出兩行鮮明的傷痕，身後浩瀚的汪洋、亙古的水平線，彷彿也是他要扛著走的重擔！

事隔多年，當我書寫照片背後的故事時，對這個畫面又有了新的體會。「萬般帶不去，唯有業隨身。」他的處境，其實也是所有人的命運。

澎湖吉貝嶼，1989

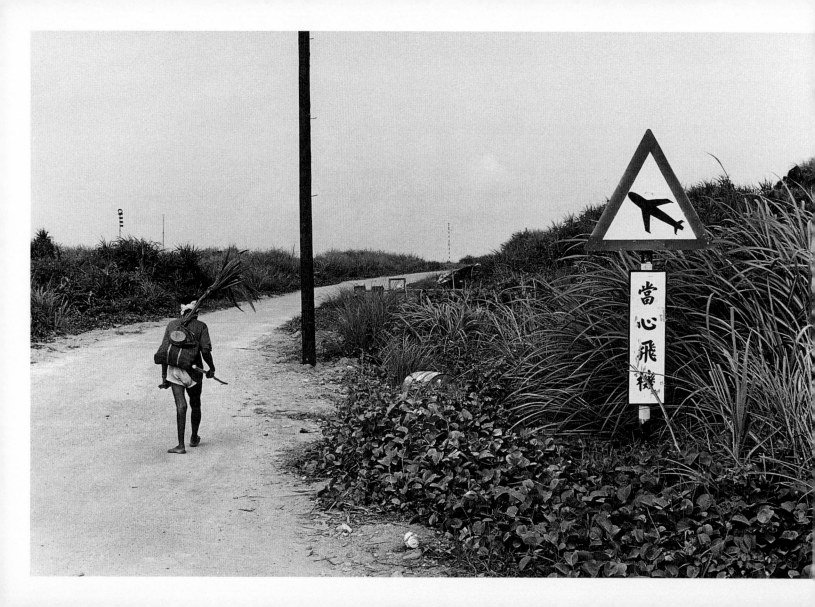

當心飛機。

我見過最早的蘭嶼影像，是日本學者鳥居龍藏所做的民族研究調查報告。台灣老一輩的攝影家張才，也將島民純樸生活的原貌做了非常溫情的捕捉。在我拍照之初，留日女攝影師王信也出版了一冊蘭嶼攝影集，某期《國家地理雜誌》更是大篇幅地報導，既有航拍又有潛水畫面，讓我們這些只能一步一腳印、邊看邊取景的在地攝影師欽羨不已。

原來那位記者是台灣留學生，不久後便被禮聘回來擔任某大學的新聞系主任，並舉辦了一次盛況空前的國際攝影研討會。美國當時最具聲望的報刊圖片主編到了五位，我則是受邀發表作品的少數攝影家之一，照片引起他們極大興趣，想為我在美國辦展覽，倒是我自己不夠積極，失去了聯繫。那位系主任的作品幻燈片秀主題正是蘭嶼，從他的敘述，大家方才知道，《國家地理雜誌》刊登照片的比例是千中挑一。相形之下，我們能省就省的拍攝條件簡直是克難到寒傖的地步了。

在看過那麼多蘭嶼報導之後，初度踏上這個孤島時，我竟完全沒有好奇心，因為所見的一切都從別人的照片上看過，只除了這個「當心飛機」。要路上行人留意天上飛的未免離譜，但會在人跡稀少之處如此警示，肯定有其必要性。沒錯，機場起降跑道就在不遠處。

這位達悟族人背著一株幼樹獨行了很久，想必是要移植他處，才會細心裹好根土。是的，只要好好呵護、用心灌溉，小樹便能在新的土地上扎根、繁殖。純樸的他們不也一樣？倒是要提防外來文明的侵害，當心飛機！

台東蘭嶼，1982

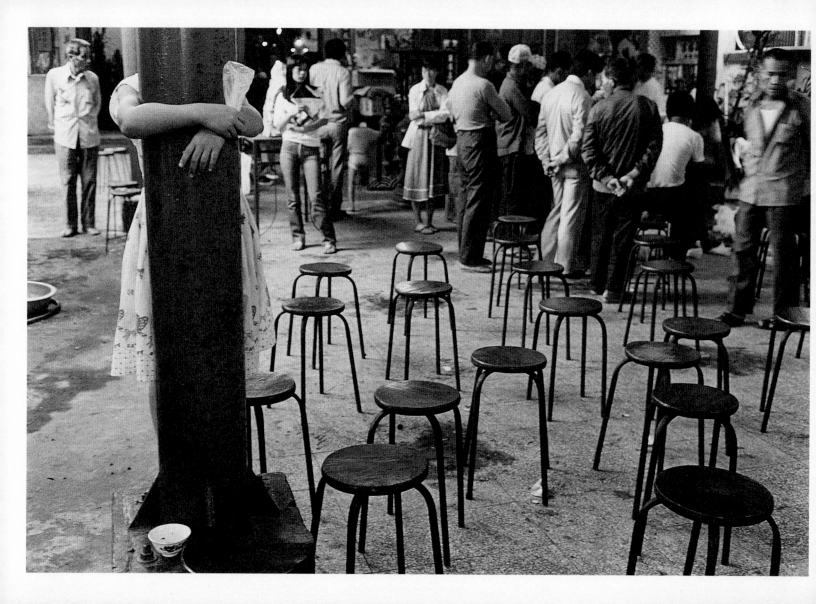

戲台下的盼望。

隱在都市小區巷弄裡的小廟,空地很窄,搭了戲台就擺不了多少座位。十幾把圓凳沒人坐,村民圍在後頭話家常。我剛從後台拍了演員上妝的鏡頭,看到一位小女孩居然耐得住性子,站在墩上緊緊抱著水泥柱,彷彿那是媽媽的腰或爸爸的大腿。

待會兒要上台的,是台灣最好的北管亂彈戲班「新美園」。他們曾經叱吒一時,但在當時的演出機會已經很少了。得知島上僅存的這個亂彈戲班要演出,我們專程趕去記錄,並隨他們走了幾個巡演之地,深深體會到戲班流浪生活的辛酸。記得他們住的地方非常簡陋,一個大通鋪上鋪幾張草蓆,就是全團所有人的床位了。

北管亂彈曾是台灣民間最盛行的傳統戲曲,在小島上熱鬧了兩百多年,無論婚喪喜慶、節令廟會,都少不了它的鑼鼓聲。之所以會逐漸沒落,跟電視開始播放歌仔戲有極大關係。新興媒體造就了台灣地方戲曲的超級巨星,其他民間藝人頓時黯然失色,即使功力相當,或甚至更優秀的野台戲名角都逐漸喪失了對群眾的吸引力。

在我小時候,愛看戲的小孩不比大人少,如今戲都快開鑼了,竟只有這個小女生在這兒磨蹭,而大人們也好似可有可無,不若從前那樣早早就興奮地來占位子。始終不放棄維護傳統藝術的人,即使像這個緊抱柱子的小女孩一樣盼望,也無法抵擋時勢所趨。

新美園在班主王金鳳過世後宣布解散,並終於在最後一場演出時登上了國家戲劇院的舞台,也算是漂漂亮亮地退場了。

台中,1982

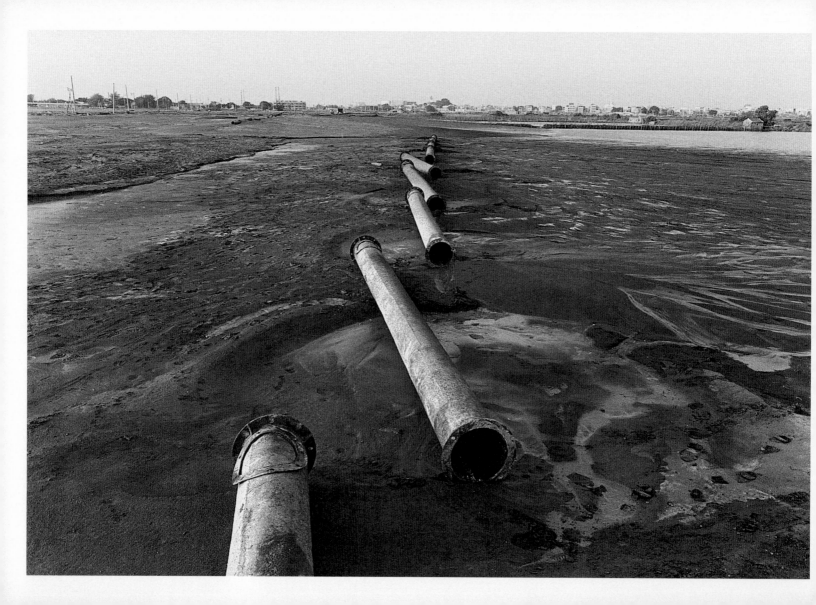

家園的前身。

經年累月的抽沙填地工程，讓這片海埔新生地在台南安平的地圖畫上新界標。功成身退的輸送帶被卸成節節鋼管，如同新土與海洋剪斷的臍帶。那回我們在台南運河行舟，來來去去繞了好幾回，錄製沿岸風光。我仔細搜尋，竟找不到一絲絲可與記憶殘片重疊之處。

記得早年，這條河的盡頭就是海，空中飄著的鹹味，如今已淡到彷彿不存。二十歲時，我在高雄服兵役，十六歲的女友在台南的一所高中讀書，除了在市區看電影，我倆大部分時間都在這一帶消磨，到台北工作、結婚後，便很少回來，直到兒子出世那年春節，我陪太太回娘家，兩人又特地舊地重遊，沿著運河騎腳踏車從市區來到海邊。

那可是我第一回嘗試影片拍攝，想把我的影像表現從靜照推向動態。我買了一部小小的八釐米家庭用攝影機，一路捕捉太太的身影。傍晚的陽光美極了，再普通的人於那種光線下都會被映出燦爛神采。徐風拂過，太太的髮絲在逆光下成了飛揚的金縷，笑容愈來愈甜，讓我為之入迷。就在鏡頭逐漸 zoom in（拉近）時，她卻突然扮了個鬼臉，讓我嚇了一大跳！所有浪漫情緒戛然而止，從此之後，我就再也提不起勁拍電影了。

鋼管散置在地上的意象，讓在我錯愕之餘，又想到太太的鬼臉，不禁莞爾。若干年後，此處成為高級社區，多少人在這裡戀愛、成家，歷經酸甜苦辣的奮鬥人生。但，可能很少人會意識到，這就是他們家園的前身。

台南海埔新生地，1982

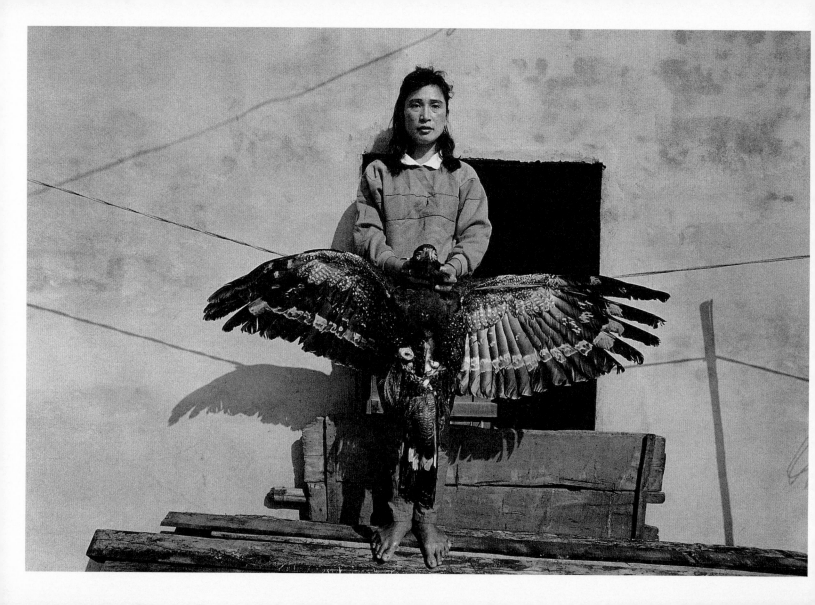

大冠鷲的宿命。

魯凱族原住民世居的高雄茂林，現已成為國家風景區，每逢假日遊客絡繹不絕。「一屋、二泉、三山、四世、五谷」的口訣，就是介紹這一帶的風貌。「一屋」：多納石板屋；「二泉」：多納及紅塵溫泉；「三山」：龜形、百步蛇頭和龍頭山；「四世」：世界級紫斑蝶每年十一月到次年三月成群飛來過冬；「五谷」：情人、茂林、紅塵、老鷹、美雅等山谷。

早年此地可是很少人來的。回想第一次造訪時，沒有任何旅遊資訊，趕到高雄客運站，才知山谷的對外交通要從屏東出入。正因交通不便，那時的茂林、多納遠離塵囂，不像現在純樸盡失。

最後一次去茂林，是帶著幾位學生外拍。年輕人很少深入山林，興奮得幾乎一切都想入鏡，見我舉起相機，更是一擁而上跟著猛拍。提著大鳥標本的魯凱族婦女原本十分自在，見這麼多相機對著她，有點不知所措。

當我獨自踏入院內時，這位婦人正在製作標本。見她兩三下就把大鳥整治得栩栩如生，我忍不住請她讓我拍張照。按快門的當下，我的注意力純粹集中在視覺效果，今天再看照片，感受又多了一層。

經過上網搜尋比對，我發現那隻標本是大冠鷲，又稱「蛇鵰」，以蛇類為主食，是保育類動物。根據魯凱族神話，祖先是在雲豹、老鷹的引導下，來到此地建立了部落。為了感恩，族人禁止狩獵雲豹與老鷹。

可嘆，無論是古老傳統或現代法規，都無法抵擋這隻大冠鷲的宿命。

高雄茂林，1990

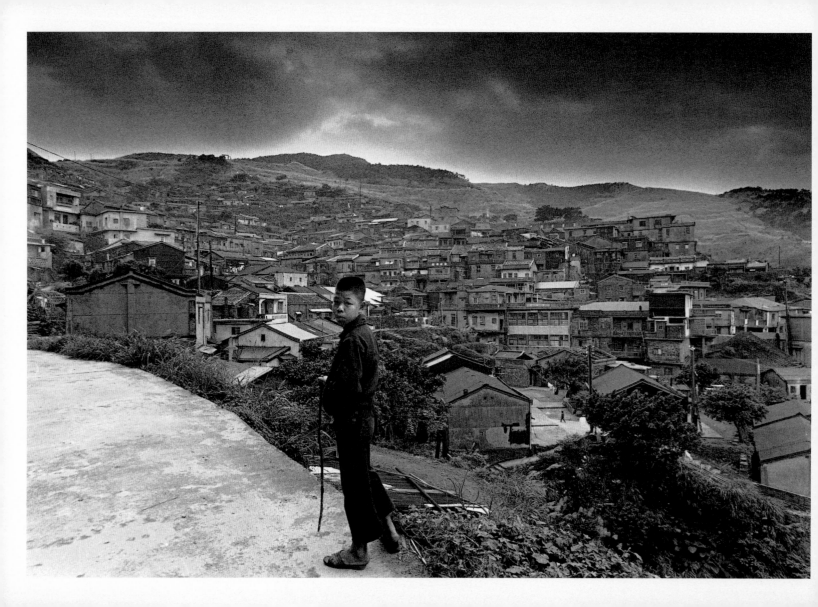

幾乎被遺忘的山城。

九份山城可能是全台灣遊客最多的觀光鬧區。沒錯，一到假日，它比城裡最繁華的地段還要擁擠，交通阻塞非常嚴重，村外幾公里的山路全成了停車場。然而，在我初造訪時，除了菜市場所在的基山路略有生機，其他那些密集緊挨、盤踞在徒峭山壁的矮小房舍，幾乎間間人去屋空，快成了荒城。

為了拍村民路過的畫面，我起碼等了半小時。這位半大不小、無所事事的男孩竟似執杖老者踽踽獨行。孩子本該無憂無慮，會如此無神，或許是看慣了村人的舉止與表情，不知不覺染上這個年紀不該有的落寞。

九份地名源於開發之初，居民因土地貧瘠而仰賴平地補給糧食，所有配給品都分成九份，公平發給當時僅有的九戶人家。清光緒十五年（1889）夏天，劉銘傳在八堵修築基北鐵路，一位曾在美國淘過金的粵籍工人於基隆河清洗飯盒時發現了砂金。之後，九份鄰近地區也發現了砂金，消息傳開，想發財的人蜂擁而至，三教九流、各行各業也跟著入駐。九份成了全台最富的城鎮，酒家林立、食堂滿街，最好的吃穿玩樂都先往這兒送。看看當時的流行話吧——「上品輪九份，下品送台北」。

全世界的淘金故事都大同小異，財盡人散。這孩子沒趕上家鄉歌台舞榭的榮景，倒嘗足了寂寥寒酸的滋味兒。拍這張照片時，別說是他，就連我也想像不到，十四年後，一部電影《悲情城市》又把遊客前仆後繼地吸引到這幾乎被遺忘的山城。九份從繁華落盡、反璞歸真後，再度濃妝豔抹，一日比一日俗不可耐。

瑞芳九份，1976

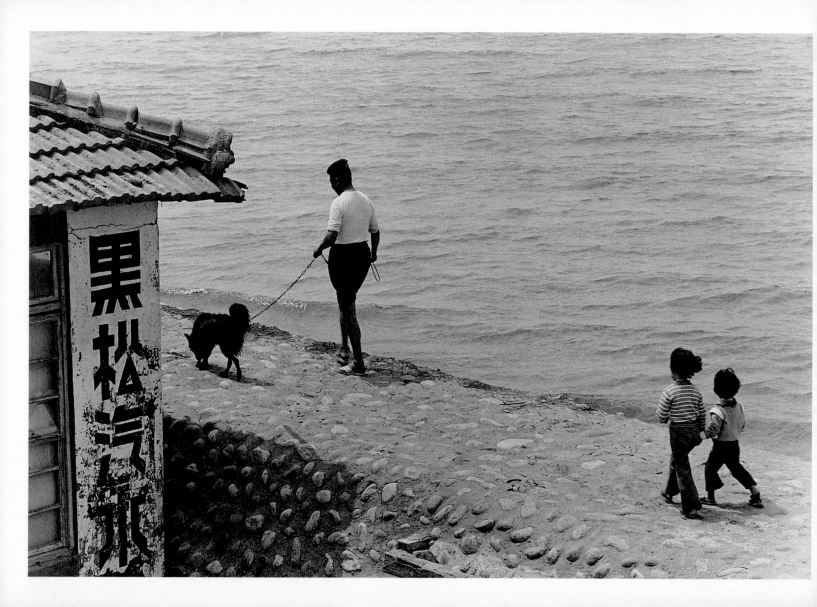

思鄉人。

一位花甲男子帶著黑狗逐浪，上岸後替牠洗刷一番，再牽到防波堤上來回走動，讓海風將心愛的狗兒吹乾。他是隨國民黨撤退來台的外省軍人，在大安漁港駐防多年，退役後落戶於這人人急著出走的漁村，儘管已是平民，依舊理著「士官頭」。這隻狗肯定是他在軍中就飼養的，一來幫忙看哨，二來彼此作伴，退伍後，即使孑然一身，也有忠犬相依為命。

在我服兵役的三年期間，於不同單位碰過不少背景迥然不同的外省老兵。有的是字不識幾個的大老粗，有的則溫文儒雅；有的曾是大戶人家的紈褲子弟，有的則始終讓人猜不透出身。儘管如此，料子粗糙、顏色褪失的軍服一穿，他們就全成了被時代捉弄的人，一夕之間割離摯愛、永別家園。這些「老芋仔」最愛養狗，有的純粹是為了加菜，有的則是養來寄情。印象之中，老兵與狗的影子總是相疊，有時還會感覺主人與狗的眼神非常相似。

正入神，兩個小姊妹也走上了堤防，跟在老兵後面有板有眼地跨步，架式有如操練。這一幕令我覺得，這位「老芋仔」應該已在異鄉生根長芽了。台灣島的外形像番薯，人們管老兵與本省太太的兒女叫「芋仔番薯」。菜市場還真有此名的新品種，紫色的心，香甜又營養。

拍好照片，我隨著黑狗、老兵和小姊妹回到海墘村，這才發現，村內一些古厝的門楣上標著汝南家聲、鉅鹿家聲、三槐家聲、植槐家聲、蘭陵家聲等堂號。在老兵之前，村裡不知已有幾代思鄉人了！

台中大安漁港，1981

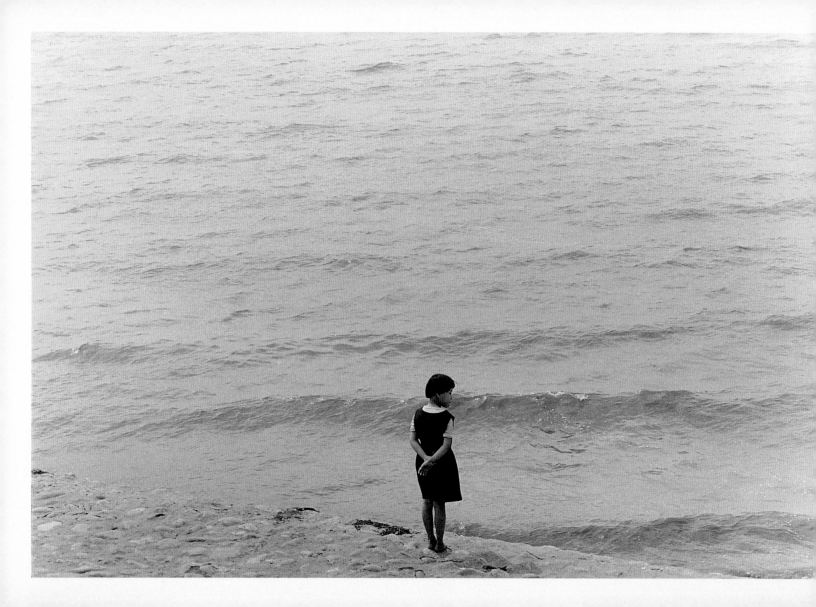

看海的小女生。

那陣子，有兩位朋友特別喜歡跟我一道旅行。有回馬不停蹄地奔波幾天後，只想找個好地方喝喝酒，啥事也不幹。攤開地圖，最近的海邊就是大安漁港。三個月後，我一個人再來，竟看到上回喝完的蘭姆酒瓶還在原位，感覺好像從未離開。

兩次風光截然不同。上一次海水正在退潮，海岸一寸寸地慢慢拉寬，一群本來在岩石上跳來跳去嬉戲的遊客，喧嘩地轉進海灘追逐浪花。防波堤上坐著四、五個小孩，幾艘舢舨搶著潮汐推舟出海、撒網捕魚，小小漁港熱鬧得很。

這次卻是一片冷清，方才想到，上回是假日，此刻是平時。有人跟沒人的海岸，真是完全不同的世界，一個是戲正上演，一個是戲已落幕。我獨自沿著上回走過的路，附近國小的幾個學生趁中午休息時間跑出來玩，好奇地問我，怎麼一個人跑來海邊，是不是失戀了？

跟他們聊開來，才知道這兒曾有失戀的人來投海。纏綿悱惻的愛情，在孩子們的描述下倒成了荒唐鬧劇：「有位大哥哥整天在防波堤從這頭走到那頭，雨下得好大也不穿雨衣！」「有兩個叔叔、阿姨本來一直親來親去，過一下又大吵大鬧。大人怎麼這麼奇怪？」

最小的那位女生倒顯得最成熟，獨自跑到堤上看海，雙手背在後面，像個小大人。也不曉得姿勢是跟誰學的，說不定也是徘徊於此的失戀人。

我把相機對準她，才按下快門，校園鐘聲便響起。「上課囉！」幾個小孩拔腿就跑，海邊再度寂寥，只剩下我和那支空酒瓶。

台中大安漁港，1981

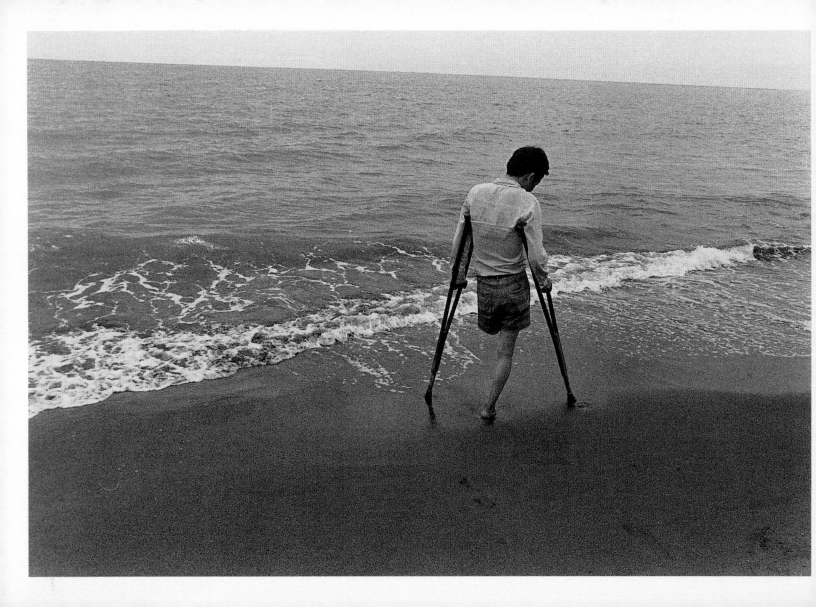

汪洋前的獨腳男子。

一位獨腳男子撐著雙杖，一晃一甩，緩緩地頂著地面往前移。走路的閒情愜意不再可能，除了行動不便，折騰人的還有旁人異樣的眼光。

我去過好幾次東港，其中兩回都是採訪水產試驗所所長。就在那個小單位，廖一久博士開發出烏魚、虱目魚、草蝦養殖技術，造福了無數漁民，為台灣帶來「養殖王國」的美譽，也讓這個小海港一度成為世界水產養殖業的朝聖地。為了研究，他曾守在實驗室七天七夜沒上床，座右銘是「做不到孔子、孟子，就做個傻子」。

首次造訪的那一年，我在《漢聲》雜誌上班，忙得沒空陪女友，趁出差一併約會到東港出遊。三天「假期」與才新婚的所長夫婦共處，下榻之處就是他們的宿舍客房。第二次去採訪，我已轉到《家庭月刊》工作，與女友成了家、有了兒子。看到廖博士的成就與影響越來越大，在替他高興之餘，也為他龍困淺灘的處境有所掛

心。畢竟，台灣就這麼點兒大，若是身在大地方，國際學界給他的肯定應遠不止此。

那天用過早點，我獨自在試驗所外的海邊漫步，發現沙灘上有一行獨特的足跡，見到男子身影，便明白了一切。遠遠隨行至浪花濺及處，只見他佇立良久，垂頭望著潮水來去。看來才三十出頭的他，生命旅途還長，但願大海聽到他的呼喚，助他參透命運之神的啟示。

明天先來，還是無常先來？一張舊作，帶我回到二十多年前的東港，也警惕我好好珍惜眼前的每一刻。

屏東東港，1985

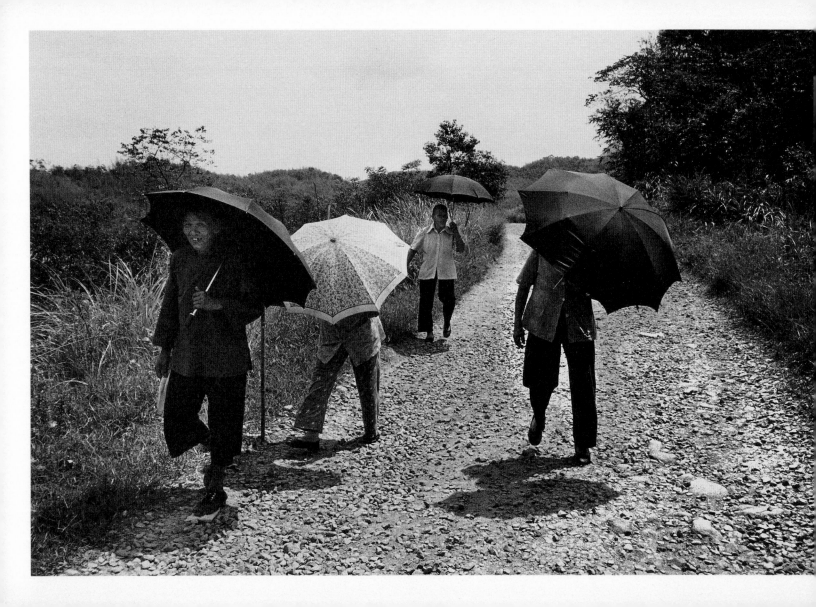

荒蕪之境的美麗心地。

這是一個奇怪的地方，若不是為了電視節目《戶外札記》的一個特別單元，我是不可能踏足此地的。這節目專門報導戶外活動，把台灣所能找到的民俗表演、體能項目、運動競賽都搜集了，製作成一集集半小時的紀錄片。去林口台地出外景，就是為了拍射飛靶射擊。

飛靶射擊在台灣是屬於極少數人的休閒娛樂，得有錢又有閒才消費得起。但協會一成立便時有比賽，不僅經費充裕，還頻頻獲得媒體青睞。基於安全考慮，林口的頂福靶場設置在地形隱密之處，訪客若無人帶領，很容易便會迷失在雜草泥濘之中。

記得當外景車停在那個插有簡便路標的山道岔口時，大家都傻眼了。怎麼在台北縣境還有如此荒蕪之境？路標僅是一根木杆釘上箭牌，上面用粗筆畫著「劉店」兩字。順著箭頭方向看去，一長段上坡的碎石子路旁，綿延著一片長不高的樹林、長不肥的雜草。

正在納悶之際，靜寂中傳來碎石嘎嘎聲，有人從遠方行來，而且不只一位，接著便是歡快的談笑聲。四位老婦打著傘，慢悠悠地由草叢後現身，一步步朝我走來。我差點傻眼，這是二十世紀的台北啊，她們四人是從哪個朝代，哪道邊關過來的啊？

平日做慣粗活的她們，穿著雖然素淨，卻看得出經過打理。一問方知，她們要去廟口看戲，難怪如此興奮。其中兩位見我舉起相機，立刻用傘遮著臉，直說：「不好看，見笑了！」我雖沒拍到她們害臊的笑臉，卻記住了她們美麗的心地。

台北林口，1983

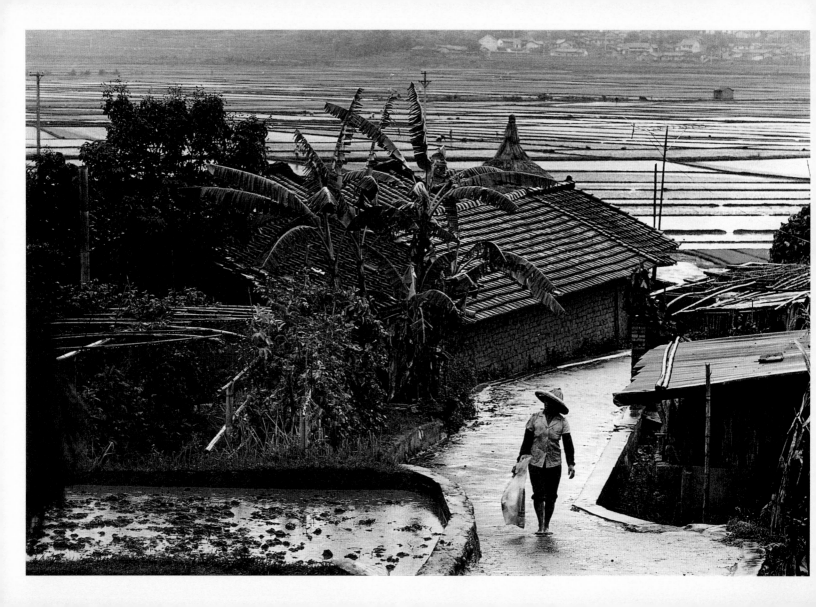

大地與母親。

一位舊識邀了我幾回，說魚池鄉的頭社村有家民宿環境優美、氣氛極佳，要請我去度個週末。我客氣推辭，內心其實相當無奈。台灣的一些純樸鄉下，就是被毫無規劃、散踞山頭的一座座民宿搞得庸俗不堪，原本的好山好水變得千瘡百孔、奇形怪狀。更何況頭社我曾親身走過，為那如世外桃源的風景留過影。

當年造訪時，沒人把頭社視為旅遊景點，散布在水田周圍山腳下的四個村子，連間餐飲店也沒。村民不外食，訪客也不會多留片刻，根本沒生意可做。外人真想過夜，還得有村民願意收留才行。不過二十幾年，民宿已蓋在台灣的任何角落，多得幾乎像便利商店了。

記得那回我是夜宿埔里鎮，大清早搭客運來到頭社，午飯還是在田埂上與莊稼漢席地而用的。誰會想到，那片美麗的田疇中，如今竟然杵了間民宿。1999 年，我於921 大地震後到南投災區走訪了一圈，才發現頭社雖然避過了天災，卻躲不過人禍，整個環境的劇變令人不忍目睹。從此之後，我就再也不敢路過此地。

回想初訪情景，這位農婦的身影就會重現腦海。一上午都在田裡幹活的她要回家做飯，家跟田距離很近，仍在工作的家人招手可見，呼喚能聞。光著腳，褲腿捲至膝蓋，衣服上都是泥濘的她，正是我記憶中的母親的形象。從小所見到的母親，就永遠是在工作，不是在戶外做就是在家裡做，任勞任分任怨，彷彿一輩子全是為了護衛家庭與兒女而存在。

母親如今已不在，大地也失去了天佑。

南投魚池頭社，1979

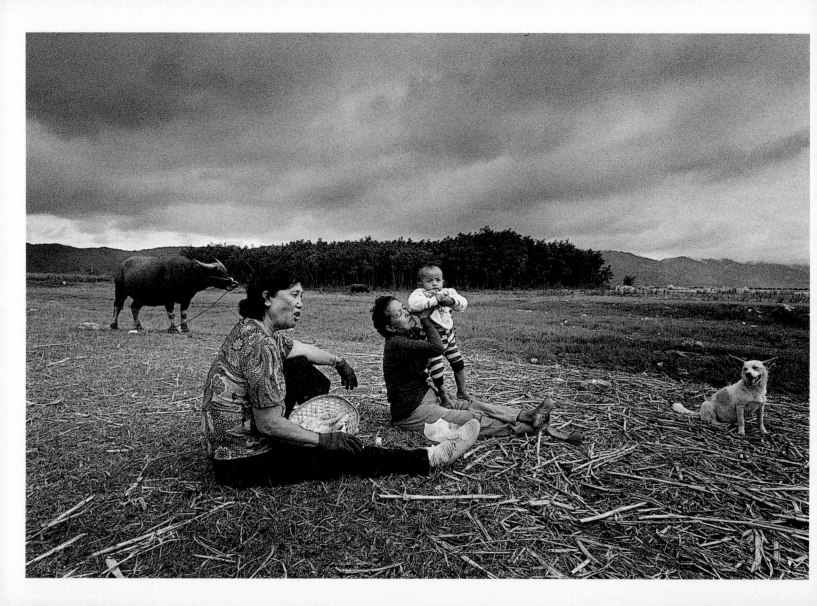

等候家人下工。

這片大地不知躲過豪雨之災沒？最近台灣全島接二連三水患，屏東縣三地門鄉是重災區，電視上土石流毀屋、斷橋，直升機撤離災民的畫面令人不忍直視，也讓我在書寫這張照片背後的故事時心情凝重。

那天，我們的電視製作小組都在賽嘉村的山上，忙著捕捉一一衝出斷崖的滑翔翼飛行者。這項追求高度刺激的運動在當時剛引入台灣，我們的《戶外札記》節目當然不會錯過。然而，工作卻不得不因一位飛行者於著陸時操控不當，下墜受傷而中斷。人雖然在送醫後脫離險境，但大夥兒已無心工作，同時才體會到這項運動有多危險！

趁工作人員收拾裝備，我獨自漫步下山，清風吹走暑氣，也撫平了我揪成一團的心。來到排灣族的村落外，遇到這兩位露天休憩的原住民，整個人才像是從縹緲的九霄雲外回到現實。鋪晒著雜糧葉稈的河床礫石地，竟也能如軟席般舒適。令我好奇的是，此處並非耕地，也非家園，怎會有牛隻在旁、犬兒相隨？一問方知，她們是在等候家人下工，一起回村。

可想而知，在田裡、山上揮汗幹活的人們，還沒回到家，就先看到心愛的親人來迎接，整天的疲累豈能不一掃而光！這正是我最愛拍的畫面：平平凡凡的生活細節，濃濃稠稠的人間溫情。

921 地震後山體鬆動，台灣許多原本有如世外桃源的山村，一一成了土石流紅色警戒區。三地門以大地為席的這兩位婦人，家園可安住？親人可安在？

屏東三地門，1980

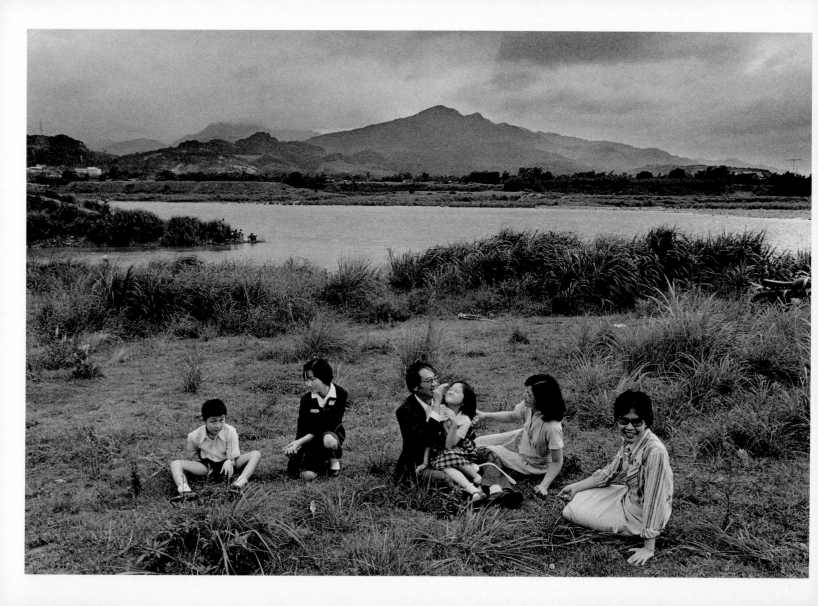

文學家的郊遊。

這張三十年前的老照片，拍攝地點我現在幾乎天天經過，但已很難認出來了。我的晨間運動就是繞新店溪沿岸快走，溪水潺潺如昔，但原先雜草叢生的河灘已整治成美輪美奐的河濱公園和自行車道。左岸那原先青翠的山嶺已蓋滿一批批的別墅群，沒入鏡的右岸彼時光禿禿的，現在也已聳起一長排幢幢比高的大廈。一萬多個日子，窮鄉僻壤變成了新城市，而我也從台北盆地的另一端搬到這一頭。

岸邊留影的是假日出遊的王禎和全家和李豐醫師。那時，這位小說家與女醫師同為癌症患者，醫師將抗癌成功的經驗傳授給作家，在社會引起頗大迴響，也讓日漸增多的癌症患者在絕望中看到一線曙光。文章雖不是我寫的，但為了拍他們的合照，我可是費了點心思。

一夥人來到王宅附近的新店溪畔，眾人隨地一坐就成了融入大自然的溫馨場景。我並沒安排構圖，每個人自在地隨處而坐，卻因互相關照而落在最合宜的位置，同時也因接上地氣而顯得格外悠閒。

王禎和是台灣鄉土文學的代表人物之一，作品以小說《嫁妝一牛車》最著名。為了養家活口，他在台灣電視公司任職，因負責挑選外國影片，而專門寫過七十多萬字的影片介紹。為此，他曾感嘆，要是那些文字是小說該有多好！

我與他在同公司的不同單位上班，經常見面卻鮮少聊天。在治療鼻咽癌期間，他雖開口困難，卻總是主動以微笑和手勢與人招呼。五十一歲那年，他因心臟衰竭而辭世，而他在這張照片中的笑容、為小女兒擦汗的慈愛以及與家人的甜蜜和樂，成了我對他的唯一回憶。記憶中，他從未以苦相示人。

台北新店，1981

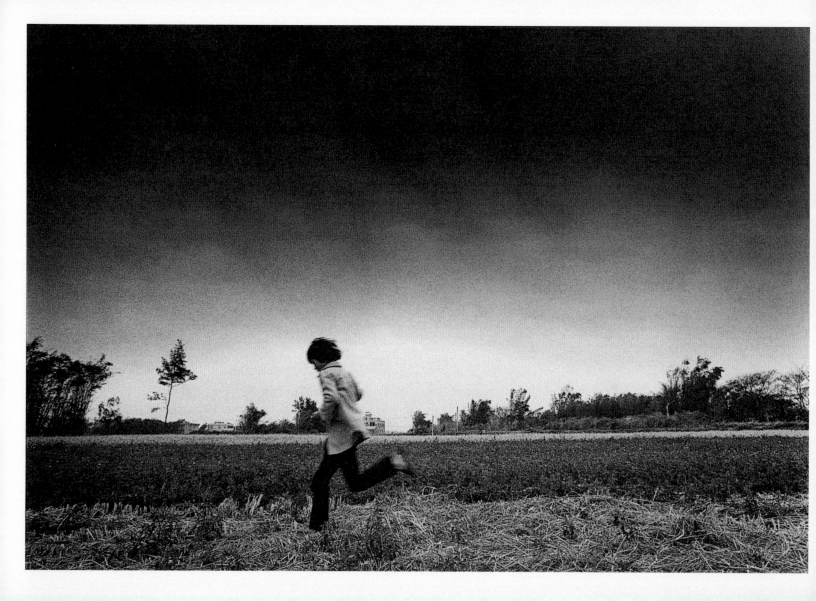

在回憶中重遊舊地。

會到彰化秀水鄉，是被地名吸引，沒想到去了才曉得，此地原名「透水」，即清水混入濁水溪之意，直至清嘉慶年間才將「辶」字邊去掉。若仍然沿用古名，我很可能就無緣成就那次尋訪了。其實，到底要去找什麼，我心中也沒數，只盼望能碰上一些意外或驚喜。

那個年代是沒有任何旅遊指南的，我在島上各地的行腳，一次次都是未知之境的探險，有時大失所望，有時喜出望外，而剛抵達秀水時，我卻在前不著村後不著店的田埂上發愣，簡直不知道怎麼辦才好。極目所見，不但地勢平坦、景致乏味，還天色陰暗、人跡稀少。海風冷冽，忽忽價響，才初秋就比別處入冬還涼。

就在以為誤入無人之境時，剛收割不久的稻田裡卻出現了一對放風箏的姊妹。風特別大，姊妹倆手一鬆，不必追跑扯動繩索，風箏便立即浮起，急速高升。但也因氣流不穩，紙鳶連連打滾，不一會兒就翻轉、倒栽、落地。才試了幾回，風箏就被吹破，無法再升空了。

天色急速轉陰，姊姊頭一望，說快下雨了，轉身便順著油菜花田奔馳而去，像隻飛躍的羚羊。妹妹捨不得丟下破風箏，跑了兩步又回過頭來撿。我雖沒拍好兩人逐風放紙鳶的身影，但尾隨於後，竟發現另一大片油菜花田中有座古宅，還是舊時的舉人門第。

今天，馬興村的益源大厝已被列為二級古蹟，修復得光鮮亮麗，成為鄉里引以為傲的觀光景點。然而，我卻寧可在回憶中重遊舊地，細品那鉛華盡褪的古樸。

彰化秀水，1981

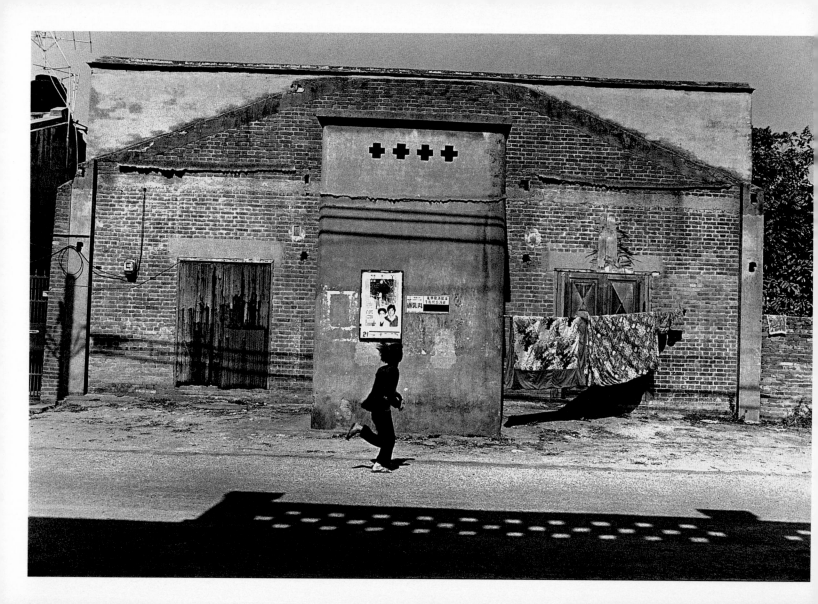

必然與偶然。

原先我是被這間幾經改建、用途變更,終而荒置的新舊混搭建築所吸引。小女孩突然闖入鏡頭、奔跑而過,讓影像有了不同的象徵意義。人、景是偶遇,剎那被凝成永恆,偶然成了必然。

仔細端詳,努力回想,當初為何會對這面磚牆有那麼濃的興味。斜屋頂原本鋪的是瓦片,拆掉後重新砌上水泥平頂,中間又淺淺地向前推出一面水泥牆,新舊之間的痕跡彷彿時代交替所留下的印記。

左右兩邊磚牆都有門,一邊以鐵皮封住,一邊仍保留了原先的兩扇木作工藝;曝晒中的兩床棉被封堵門口,更是透露了內室已久不見天日。建物正中只見一排簷下的十字形通氣口,其餘牆面皆禿,僅貼著一張電影海報及一小幅商品廣告。

在那時,台語影片已成了幾乎被歷史洪流淹沒的小眾慰藉;「通乳丸」則是從日本時代就流傳下來的婦女保健聖品。這些符號與細節勾勒了時代的輪廓,添加了歲月的芬芳,可不就是讓我在那兒佇立良久的原因?

而地面上那一小片陰影,也令我在三十載之後依舊清楚自己所站之處。身後正是全台保存最完整的那條老街──新竹縣的老湖口。那次的旅行經驗乏善可陳,因為街上空空蕩蕩形如棄城,青壯年嚮往城市繁華,留在故鄉的盡是避見生人的孤獨老者,或是正在讀書的學童。

我在街頭街尾來回不知逛了幾趟也沒碰上幾位村民,卻意外捕捉了這位女孩的身影。她那像在急追或逃脫的身影,正是那個時空的老湖口村民寫照──逃離過去,奔向未來。對照今日遊客充塞的湖口老街,必然又成了偶然。

新竹湖口,1981

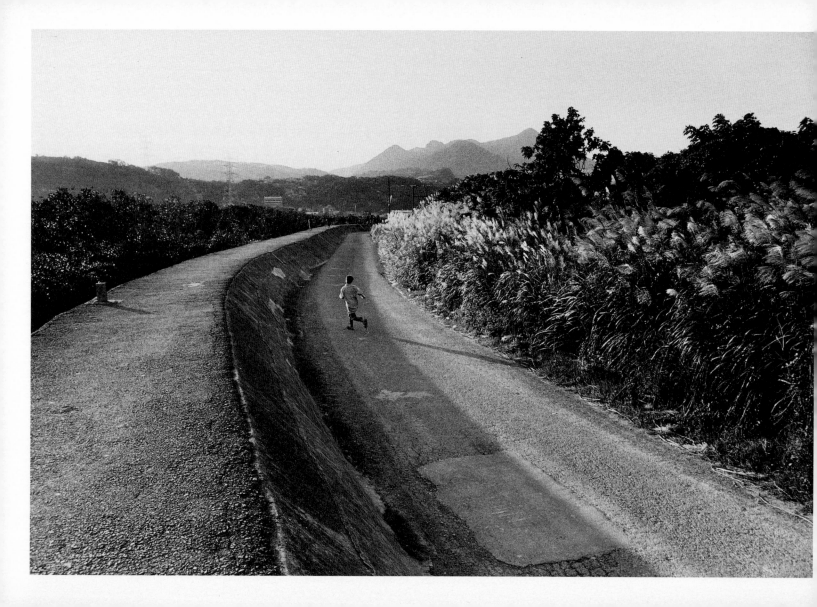

奔跑的孩子，隱藏的攝影人。

有一度我常在此徘徊，堤岸的左邊是鄰近淡水河出海口的一片紅樹林，右邊是布滿水草、蘆葦的沼澤區。一個男孩想登上斜坡頂，先退後幾步再衝刺，個頭雖小，但一片靜寂之中唯有他在躍動，悶悶的午後也因而有了生氣。

我在台北藝術大學任教二十多年，學校草創時曾借用他校位於蘆洲的閒置校舍上課，等嶄新的校園在關渡山上建設起來，我的生活圈便也隨著轉移。防洪堤原本寂寥，附近一帶被規劃為水鳥保護區後，長長的堤岸便成為賞鳥人士的最佳觀察站，每逢假日人滿為患，我也就漸少親近此處。

蘆洲、關渡位於淡水河兩岸，藝術大學校區所在的兩地也有天壤之別，前一處人人嫌，後一處人見人羨。可是，在設備簡陋的克難環境裡，孩子們卻格外專注、用功，屆屆都有人才，遷至寬敞氣派的園區後，課業表現卻不進反退。吃苦容易惜福難，看來是長幼皆然。

那陣子我常一人獨自在堤岸上漫步，由於不帶「攝影眼」，心情輕鬆，反而能自在瀏覽。對我來說，人們的生活方式就是好風景，即使拍景，大部分也是為了襯托人物、當他們的舞台，只不過有的角色有台詞，有的角色沒有。

那天我本無拍照的念頭，但遠遠看到這個孩子跨步起跑，竟不由自主地舉起相機。快門起落之間的喀嚓聲讓我猛然回神，意識到在我裡面還隱藏著另外一個我。不管我在幹麼，當一個決定性的瞬間出現時，那個隱藏著的「攝影人」就占領了裡裡外外的我。

台北關渡，1995

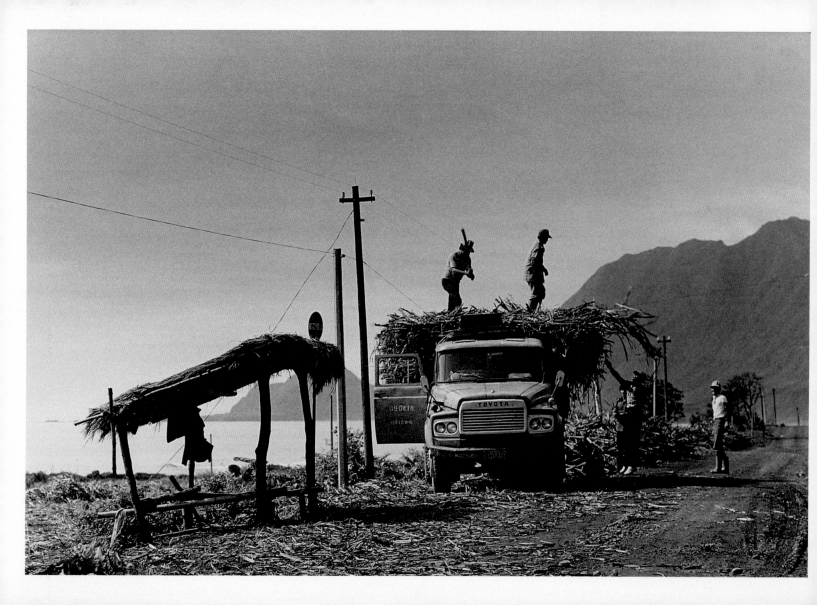

孤獨旅者與漂泊人。

一邊近海一邊依山，花東海岸公路在台東境內的視野較花蓮那段多變化，一路最常見的就是大畝大畝的鳳梨園、大片大片的甘蔗田，還有那一輛接一輛的運蔗卡車。然而，如今我卻完全認不出拍照的確切位置了。原先的石子路面全鋪上了柏油，這簡陋至極的候車亭、樹幹撐住的茅草頂、竹竿綁紮的長條凳，自然也早就化為塵土了。小站牌上的模糊字跡，我用放大鏡瞧了許久，還是沒法辨認；只記得那是豐濱到都蘭之間的產蔗區。

儘管地點不明，但地主可以肯定是台糖公司。台灣製糖可遠溯自四百年前的荷蘭占領時期，1946 年國民政府接收日本時代的四大製糖會社，成立台糖公司，於一九五〇至六〇年間大量外銷糖製品，成為台灣最大的企業，擁有的土地遍布全台，現今卻已是夕陽產業，不得不多角化經營，轉型觀光、生技、蘭花培育、冰品零售，且是台灣高速鐵路的大股東，因為由北到南的軌道

大半是貫穿台糖的土地。

從鏡頭所見，採蔗工人、運蔗司機的笑靨一年不如一年。那天，我在豔陽下揮汗舉步，路上空無一人，遇見卡車載蔗的單調場景竟也如獲至寶。甘蔗已堆到老高，那位捆工卻還想多載一些，又踩又跳地試著把繩索繫得更牢更緊。見我在下面朝他拍照，他啥也不問就扔了一枝甘蔗給我。和善的眼光、會心的微笑，甜入喉蜜入心的甘蔗——只有漂泊人才能瞭解孤獨旅者的需要啊！

花東海岸，1979

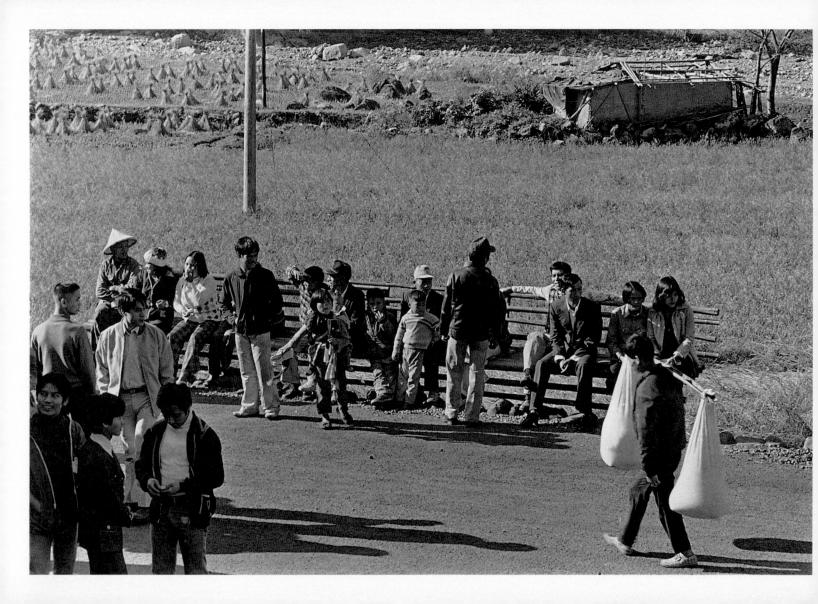

等到因緣成熟時。

實在無法想像南庄東河這一帶會成為北台灣的熱門旅遊景點。當年我走過的地方,就數這兒最為寧靜了:景色平淡、事物平凡、村民作息平常,但加起來卻是祥和一片,令人輕安自在。那是稻子剛收割的秋末,我依舊清晰地記得,當天斜照的陽光是何等輝煌地灑在稻梗、土壤、碎石子路上。而我,踽踽獨行,在這苗栗縣南庄鄉的荒郊野外,蕭瑟若樹梢上的葉片,隨風而顫,不知飄向何方。

第一次到東河只是匆匆路過,那是被臨時拉去的獵奇旅遊。一位美女作家正和比她年輕好多歲的吉他王子熱戀,而我只不過是在一個藝文茶會與他倆偶遇,便接受邀請與之同行。吸引我的是,他們已備好露營裝備,計畫去東河向天湖山上,等待滿月當空,欣賞那兩年一度的賽夏族矮靈祭。

雖然那是個極難得的拍攝機會,但旁觀這對情侶一路打情罵俏的滋味可不好受,無奈之餘,只有沿途把眼光放至車外遠方,就這麼決定了自己下回再專程前來徒步一程。由南庄到東河的這段稻田小徑,與山對望、與風對話、與光交心的難得體驗,就是我二度造訪的珍貴回憶。剛抵東河村口,等車進城的這群乘客,就是我一路所見人煙最密的地點了。

這哪算車站?但它正是東河對外的唯一驛站。有意思的是,他們不像候車,倒像是在等待因緣的到來。因緣不同,果報各異。東河村在三十年後由一個平淡、平凡、平常卻輕安自在的小村,變成遍布民宿、喧囂噪動的旅遊勝地,難道就是他們終於等到的因緣成熟時嗎?

苗栗南庄東河,1977

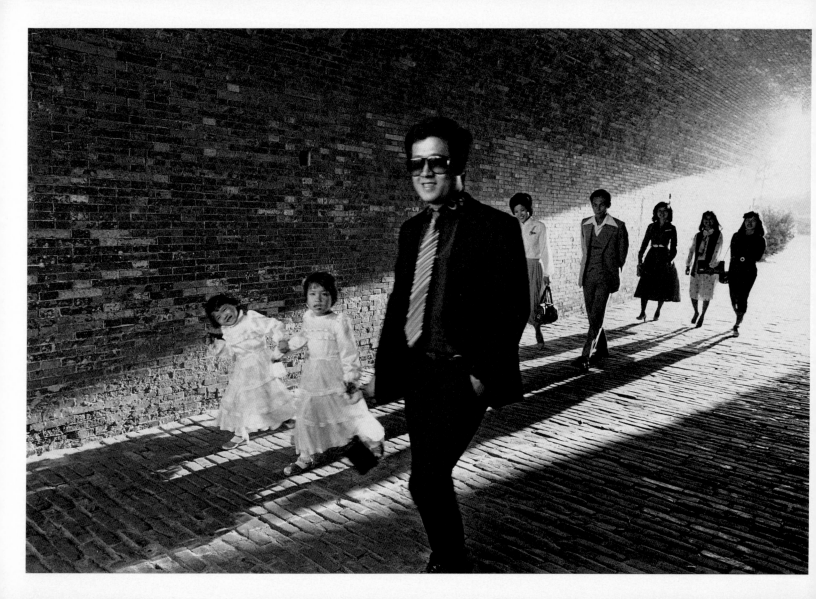

穿過時光隧道。

「億載金城」其實是一級古蹟台南安平「二鯤鯓砲台」的洞門門額題字，因名號響亮，久而久之，民眾便習慣稱其為「億載金城」。

1874 年日軍侵入台灣屏東一帶，引發牡丹事件，清廷欽差大臣沈葆楨受命來台防禦，延請法國工程師興建了這所台灣的第一座西式砲台。紅磚建築呈四方形，四隅稜堡放置大砲，中央場地用來操練軍隊，城外引海水為護城濠。日本時代，大砲被賣掉以彌補日俄戰爭損失，完全失去戰略功能，直至 1975 年砲台建成一百週年，台南市政府大肆整建，豎起仿製大砲，使此處成為觀光勝景。

我到過這兒幾回，第一次還得靠竹筏擺渡，然後走過護城河上窄窄的便橋。雖然不久後便能驅車過河，但越是便利，思古幽情的氛圍就越淡薄。最後一次路過此處時，原本不期望遇上好鏡頭，卻在訕訕離去時碰上前來拍攝婚紗照的一家人。

領頭的是位西裝翩翩、戴著墨鏡的男士，模樣又喜又驕，簡直比新郎官還要亢奮。跟隨其後的親友無不眉開眼笑，連兩個才懂事的花童也知穿上禮服甚是光采。而兩位油頭粉面、濃妝豔抹的主角此刻正在大砲台旁受照相師擺布，一遍又一遍地擠出明星式的笑容，快門的每一聲喀嚓都強調了人間喜劇的荒謬。

新郎新娘的疲憊掩不住，我只有把鏡頭瞄準快樂的家屬們。眾人行經厚厚的砲台城門，有如穿過時光隧道，把歷史的悲情留在過去，把憧憬的芬芳帶到當下。

台南億載金城，1977

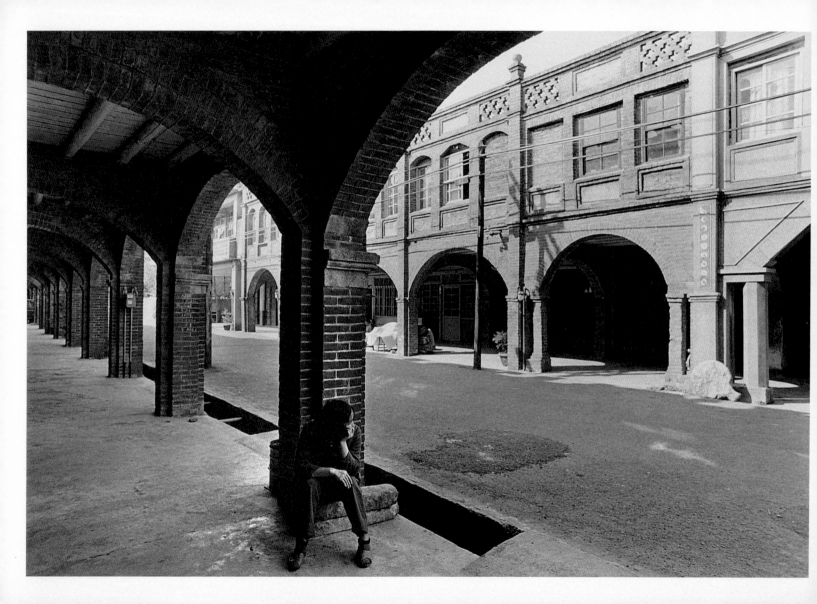

爰得其所。

有時畫面構圖並非出自美學考慮，而是情非得已；這張在新竹老湖口所拍的照片正是如此。那天，我在三元宮廟口和以老車站改建的天主堂之間來回走了好幾趟，為的就是捕捉老街，非建築景物，而是有人出入的生活舞台。

然而，曾經店家雲集的熱鬧商街卻有如電影已殺青的片場，演員已下戲，道具、燈光也拆除了，獨留一個空布景。因此，當看到這位愁眉不展的女子由家裡走出，呆坐在拱形廊道的柱台上時，我毫不考慮地就把她框在構圖最搶眼的位置。

1893 年，鐵道由台北大稻埕一路鋪過來，驛站設置帶動市集發展，小鎮因而繁榮。日本時代，因地勢失利及軍事需求，湖口驛於鐵路改道後在 1928 年遷至現今的火車站。老湖口的商業地位從此一落千丈，許多原先在家營生的民眾不得不陸續離鄉闖蕩。

造訪老湖口的那天是入冬的黃昏，老街家家戶戶大門緊掩，我在微光下仔細打量這排全台保留最完整的老街建築風貌。架構雖是閩南式的兩層樓磚房，但外觀卻是大正時期仿巴洛克風的裝飾。各家屋頂嵌有堂號橫匾，兩樓之間多置入店名，有戶人家卻取《詩經·小雅》中的「爰得其所」為名，既非堂號也非店名，而是一個期許、一份自豪。

在我造訪之際，老街已奄奄一息。但風水輪流轉，近幾年，興旺又轉回了老湖口。如今它不但成為以鄉土為訴求的商品廣告熱門拍攝點，遊客也絡繹不絕。「爰得其所」的那戶人家，子孫是否追隨祖先，仍然安居於此？

新竹湖口，1981

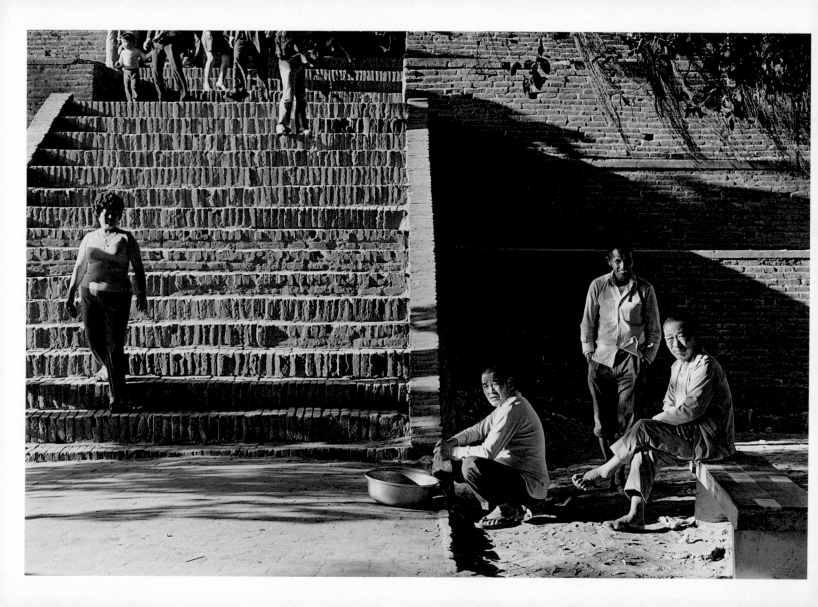

有喜、有憂、有淡定。

令人睜不開眼的盛夏炎日。濃密的榕樹蔭讓暑氣消半，射在級級階梯上的強光卻依舊耀目。一塊塊紅磚，因不同照射角度而產生明暗變化，看起來就像是一幅拼圖遊戲。

安平古堡建於 1624 年，舊稱熱蘭遮城，是荷蘭人統治台灣的中樞以及遠東貿易的據點，也曾是鄭氏王朝三代的君主之城。早在十七世紀，安平便商行林立，來自歐亞各國的貿易人來來往往，盛極一時，城內「延平街」是明末清初全島最熱鬧的街道，享「開台第一街」之譽。遺憾的是，原始青石板道路因該區居民爭取道路拓寬，1995 年 8 月拆街後，竟連一絲殘跡也找不著了！

在我初次造訪安平時，老街建築雖已現頹狀，但處處充滿東西合璧的美趣。當年太專注於觀察人的活動，竟沒盡到場景記錄的責任，現在想起來，真是扼腕也不足形容。實在沒有想到，見證台灣歷史的活生生街市，竟會毀於僅考量眼前生活便利的自家人手中。

在榕樹蔭下乘涼的三位安平村民，膚色古銅、滿臉風霜，正是苦幹大半輩子終於得閒的勞動者，他們的歲數雖有大把，但交談聲卻是又響又急，許是太多往事滿溢心頭，正搶著傾吐而出。我在老遠就被他們吸引，卻不想靠太近，因為遠遠看去，渺小的身影更像歷史舞台出出入入的龍套。我框好畫面，剛舉起相機就被他們覺察，三人霎時由往日抽身回到當下，各自展現了憂、喜、淡定的第一反應，彷彿說明了他們面對現實的心境。

台南安平古堡，1977

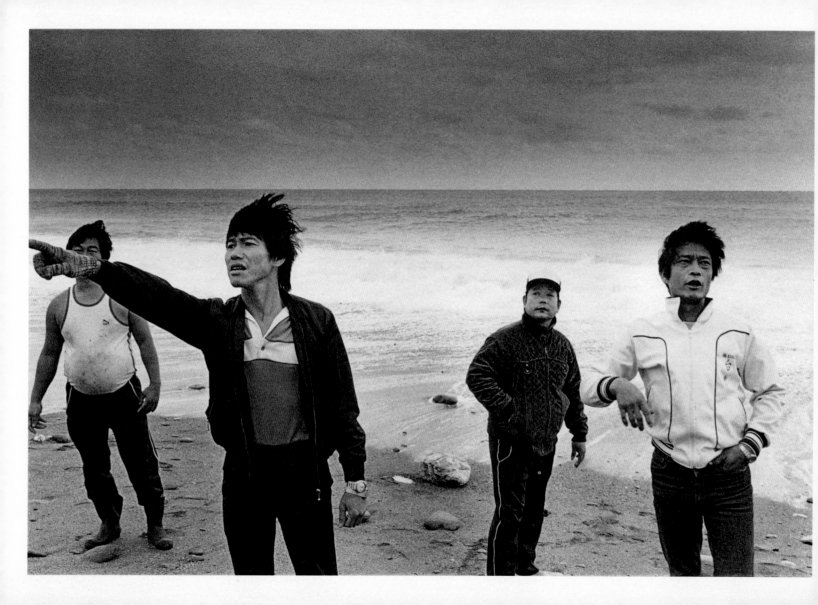

世間萬象、人生百態。

四位討海人在花蓮七星潭附近，商量著轉移捕魚陣地。他們看天候、潮汐、地形和運氣，我則是思考如何把平常的事、單調的景化為有想像空間的照片。這得靠技術。做任何事都有方法，都講技術，把所有客觀條件加總，卻不能互相干擾，造成扣分。眼前這一幕，背海的四人各有所思，其中一人憂心忡忡地指向遠方，許是看到壞天氣的徵兆。

七星潭位於花蓮縣新城鄉大漢村，雖稱潭，其實是個弧形海岸。原本零星湖泊散布花蓮郊區，1936 年日本人為建設開發而將七星潭填平，把世居潭邊的村民撤遷於月牙灣海濱。居民在此重建家園，依然以故土命名。

那次旅遊是一位家住花蓮的學生所安排的，也是《攝影家》雜誌唯一的一次同仁團體活動。這位曾當過大卡車司機的學生勤奮上進，為了上我每週兩個晚上的課，必須一天之內坐九個小時的火車來回奔波。為期十週的課

程使他決定將人生道路改向，進研究所繼續深造，並在畢業後成為花蓮一所大學的老師，在紀實攝影、紀錄片和教學方面都有所施展。

那回他借來了一輛九人座小巴士，把他的家人與我們小小公司的同仁全載上了，繞著縣境名勝走了一遭，七星潭正是三天花蓮行的第一站。這張無法一窺周遭景色之美的照片，反映了我當時的觀察重點並非風景之美，而是人在天地之間的位置，以及肢體語言所透露的心念。畢竟，每個變幻的剎那都蘊含著世間萬象、人生百態。

花蓮新城七星潭，1992

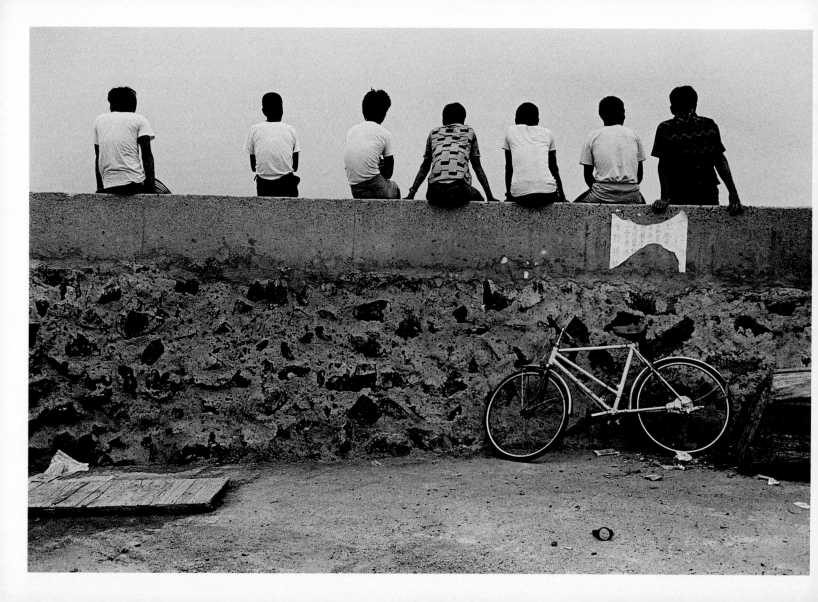

望海的背影、攝影晚輩的近作。

七位漢子並排坐在防波堤上，打魚人家才會望海如此出神，久久不動。風平浪靜的海面能讓他們讀出暗潮洶湧，潮漲潮退之間，可以讓他們看見魚群去來。

這是馬公島的一景。澎湖列島多達近百，但總面積才128平方公里，最大的馬公島也是彈丸之地。雖說如此，澎湖卻是比台灣本島還早出現於史冊，早在四千五百年前此地便有人跡，唐末、宋初開始有漢人居住，名稱隨著朝代變，「島夷」、「方壺」、「西瀛」、「亶州」、「平湖」都是它。

十六世紀，葡萄牙人發現此地海域漁產豐富，住著許多漁民，將之命名為漁人島。十七世紀，荷蘭東印度公司兩度企圖在此建立貿易根據地，但被明朝宮廷藉談判及武力驅離。鄭成功占領台灣後，在澎湖設安撫司，之後清廷在此設巡撫司，又依馬關條約於1895年將之與台灣本島一同割讓給日本。

幾個月前，我在午餐的飯桌上接到一位攝影晚輩從澎湖打來的電話。她很少主動跟我聯絡，因此我特地放下碗筷聆聽。講了很多、很久，主要是道謝，說年歲愈長，愈感念我所給予的啟發，並再三邀我去澎湖度假。事實上，我不但沒教過她，還很佩服她放棄台北待遇優渥的工作，回到澎湖老家默默拍照。她的近作我還無緣欣賞，但她在二十年前為故鄉風土所做的留影，深刻有情，少有人能及。

提到澎湖，很多人會想起〈外婆的澎湖灣〉這首歌。我卻會想到這七位望海人的背影，還特別想看那位攝影晚輩的近作。

澎湖馬公，1977

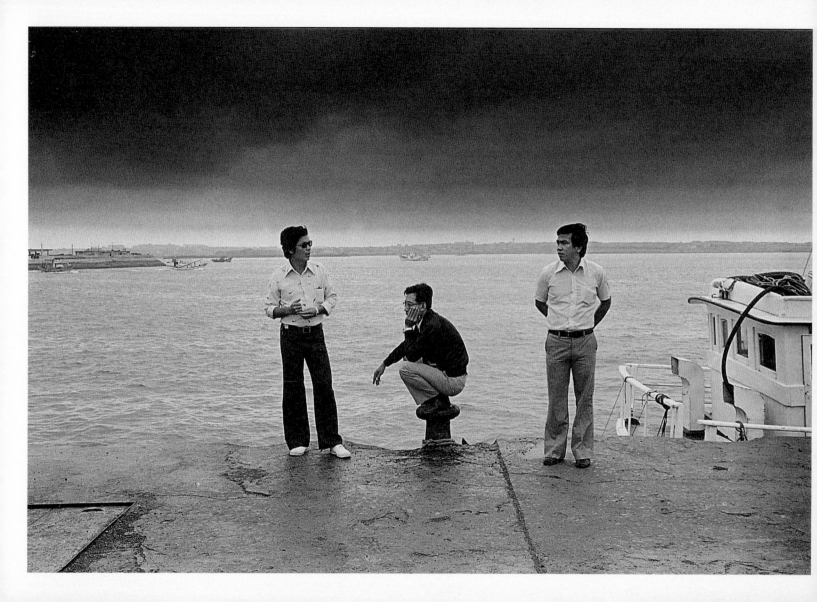

碼頭纜樁與軍中歲月。

每當看到碼頭纜樁，我就會忍不住多瞧幾眼。在海軍服役期間，這種蘑菇狀的實心鑄鐵正是我最常使用的座椅。船隻在海上航行時甲板晃來盪去，它是定力之所寄；泊在岸邊時，它又是安住之所託。在那些漂泊不定的日子裡，坐在上面就令人感覺踏實。然而，當碼頭空蕩蕩時，纜樁就成了孤寂的意象；無船的港口就像空虛的懷抱，又冷又淒。

那回從基隆坐船去馬公，大半遊客暈得七葷八素，我卻有如重溫搖籃滋味，一夜好眠。醒來船已入港，時辰雖早，但碼頭上的三位男子顯然等候已久，蹲在纜樁上的那位尤其坐立難安。這一幕讓我想起自己有回呆立碼頭望海的焦慮。服役時我在運補艦擔任通信士官，往返金門島運補，海上作業多過陸地。當時我與內人正在熱戀，每當軍艦在高雄碼頭靠岸，在台中念大學的她就會蹺課南下，搭四、五個鐘頭的火車來找我。有一回進碼頭營區的人忘了傳話，她傻傻地在雨中站了好幾個鐘頭才回學校。

總之，那個年代可沒手機好聯絡，有一天甜甜蜜蜜約完會，回碼頭才知道兩個小時前軍艦接到緊急命令出航了。我有如五雷轟頂，癱軟在纜樁上久久才回過神來。擅自離艦的違紀行為，軍法最嚴重可判前線脫逃。幸好艦長從輕發落，只將我禁足了三個月。

往事雖已成雲煙，卻常會不期然地以另外一種面貌重現，跟你攪和一下。馬公碼頭的這一景，倏地把我拉回到四十年前的那個小水兵。

澎湖馬公，1977

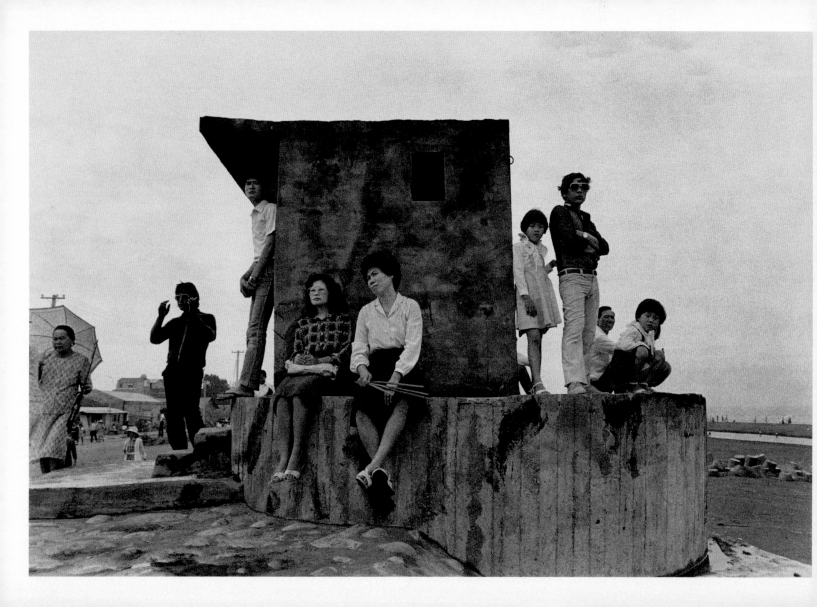

時間長河與海防崗哨。

這幾位執香迎接王船的虔誠信徒沒有擠在人潮中，而是在平坦的海灘上找到最高處，遠眺一場火焰盛典。瞬間付之一炬的，不只造價不菲的仿古木船，還有多少人的善心。這麼一大筆信徒捐獻的功德金，若是能用在扶困濟貧、建設地方，該有多好啊！

信徒所站之處，是整個海岸線每隔若干距離就可見到的眾多崗哨之一。這正是台灣戒嚴時代的遺跡。早在國民政府撤退來台之初，戒嚴令便由當時的省主席兼警備總司令陳誠宣布，於 1949 年 5 月 20 日零時開始實施。除了在沿海制高點設瞭望台，也派駐全副武裝的海防部隊，二十四小時輪班監視海面動靜。

除了漁民和海軍外，大多數台灣百姓從此都被封鎖禁錮，只能遠眺海洋，直到 1987 年蔣經國宣布解嚴。警總與海防部隊先後被裁撤，台灣全長 1139 公里的海岸線在被管制長達三十八年又五十六天之後，終於得

到了釋放。所幸，燒王船祭典及其他民間信仰在戒嚴時期均未受箝制，中國傳統文化中的倫理道德、善良風俗，即使在壓抑的政治氛圍下，也依然受到妥善維護，代代相傳。

拍照片的那天，距離解嚴已近一年。善男信女們輕鬆閒散地分據崗哨的各個角落，渾然不覺整個建物曾經是何等冷峻森嚴，令人觸目驚心。將之作為景點的一部分來看，只能說它古怪醜陋。時過境遷，政治力的種種干預總有失效的一天。倒是那些正信、迷信、規矩、講究，因徹底融入庶民百姓的生活，而得以在時間的巨河中源遠流長。

高雄茄萣，1988

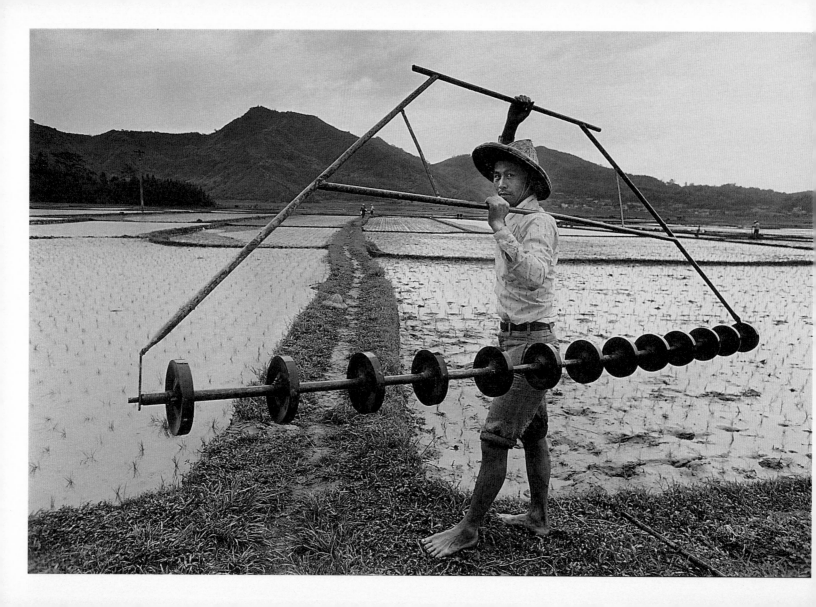

農夫與牽輪仔。

直到最近，為了寫照片後面的故事，我才把這種老農具的用途搞明白。梯形木架的長邊為軸，串有十幾只不等的木輪，插秧前用來將水田畫出直線。縱橫各畫一遍即成等距方格，如此一來，秧便能插得整齊，結穗後也株株勻稱。

這是老祖宗留下來的技術產物，只是不知始於那個朝代，學名硬邦邦取成「木製正條密植器」。我倒寧可依兒時記憶，用台語管它叫「牽輪仔」，簡單三字即清楚表明它是由人在前面牽著走的一排輪子，既具象又有操作感。而會用「牽」而不是「拖」字，也代表了農人的愛物惜物。文字之妙、方言之趣盡在其中。

牽輪仔的每只輪距為一尺。秧插得太寬會浪費空間，種得太密又防礙結穗，且易得稻熱病。秧插得規矩等距，不僅美觀，稻子也健康，做人處事的道理也不過如此。然而，自從有插秧機後，牽輪仔便不被需要了。

最後一次見它依舊被愛惜使用著，是在魚池鄉頭社村的田埂上。農家邀請我席地共進露天午餐，綿綿細雨如同在菜肴上灑甘霖，每口飯都不免令人想到「鋤禾日當午，汗滴禾下土。誰知盤中飧，粒粒皆辛苦。」看到這位村民扛著牽輪仔，彷彿護著心肝寶貝，我當然立刻放下碗筷、拿起相機。

農夫抬頭挺胸、雄赳赳地注視鏡頭，代表了對自己能幹粗活兒自豪。我謹慎地多按了幾次快門，為的就是在這2：3的黃金比例框框裡，把他扛起牽輪仔的神態，以頂天立地之姿表現出來。

南投魚池，1979

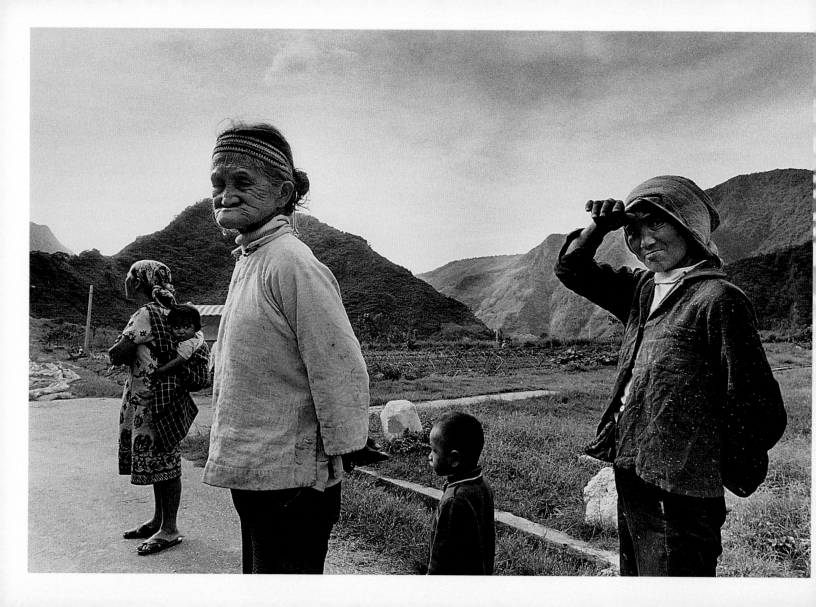

永恆的天籟。

忘了這張照片是在清晨或傍晚拍的,高山上的太陽露臉遲,過午不久又被群峰遮擋。利稻部落口的山路上,兩位布農族老嫗、一位背著幼兒的婦人和剛會走路的小男孩遠眺前方良久,既像是在目送親人外出,也像是在迎接所愛回家。這深山部落我去過兩回,印象最深的就是村民之間那份濃濃的親情與族愛。

布農族是台灣原住民中活動力最強、遷徙率最頻的族群,足跡踏遍中央山脈,因此有「山岳守護者」的美名。由於居住範圍廣闊疏落,常以歌聲呼朋引伴,在呼應之間發展成令人驚異的複音和聲唱法。尤其是〈拔兮瀑布〉(Pasibutbut,過往常稱「八部合音」)的集體演唱,被譽為永恆的天籟,至少需八位男士合聲,無歌詞,純粹以逐漸上升的鳴音向天神至誠祈禱,氣勢撼人。而這首亦稱為〈祈禱小米豐收歌〉的祭典歌曲,也早被灌錄成黑膠唱片及卡帶、CD,其中片段還被某屆奧運用來編會歌。

我雖沒在利稻看過任何祭典,但布農族人敬天畏地的虔誠、氏族凝聚的向心力,在部落中的每個角落處處可見。令人惋惜的是,他們的生活步調不僅被時代腳步打亂,原本堅守的傳統信念也逐漸被外來文明侵蝕。但這些都遠不及山體受創的挑戰嚴苛,921地震之後,每逢豪雨,他們的家園便飽受土石流威脅。歷代祖先安靈所在,已難為子孫安身之處。

這幕日常生活中的平凡場景,在當年見到便感溫暖滿懷,如今重看,卻對他們的現況及未來憂心忡忡。〈拔兮瀑布〉的天籟為永恆,但愛唱歌的布農族人要何去何從?

台東利稻部落,1977

本貌與初心

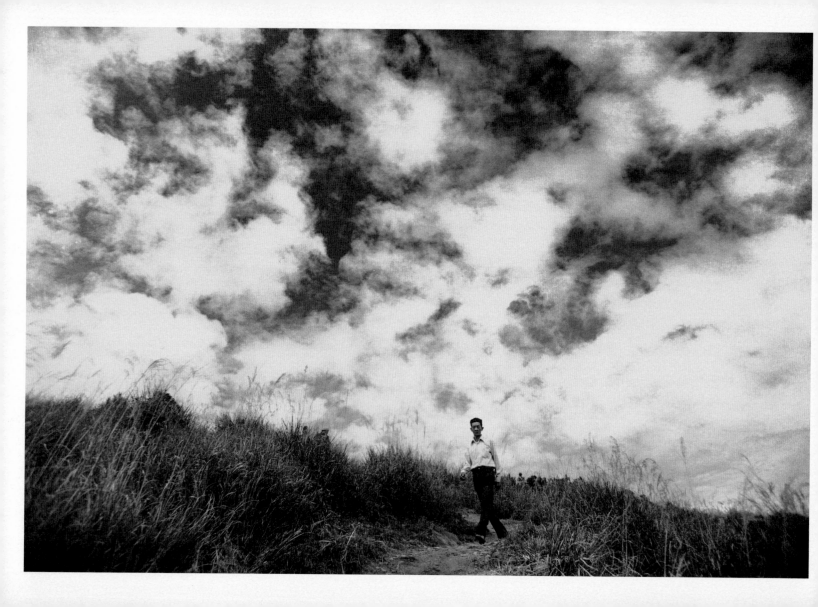

天地健行者。

南部橫貫公路的東、西段以天池為界，台東的客運由海端駛來，高雄的客運由甲仙上山，兩邊乘客在此換車，於接駁處有近一小時的休息時間，讓旅者舒展一下受顛簸勞累的筋骨，還可順便觀賞在本島頗富盛名的這片湖泊。海拔兩千兩百多公尺的高山，空氣淨潔清新、陽光明亮剔透，極目所及的景色充滿靈氣，天更藍雲更近、地更厚草更翠，人就像被大自然洗滌了，更輕安自在。

那天不是假期，遊客稀少，我由中央山脈西側上來，只有五位鄉下人同行，是一個小家庭的三口陪同年長父母遊覽。三代同堂的天倫樂，連我這外人都感到溫馨無比。老老少少在整個旅途中的言行，時時散發著溫柔敦厚的慈愛與孝悌，令人深深領受到傳統價值的可貴。正是這些農業社會根深蒂固的內涵使人與土親、長幼有序、敦親睦鄰，惜物愛物，使幸福存在於日常生活之中，不管是富或貧。

少少幾人全去看湖泊。從客運停靠的埡口爬一段小山坡就會抵達天池，路途雖短，卻有著每登一步便靠天更近、更能觸及神靈氛圍的震撼。立足於此，自然會明白人類有多渺小，生命是何等脆弱、短暫。

草地如碗盛滿湖水，湖面如鏡映出雲天，巍峨的山林守護著周遭一切。我滿懷敬畏地走回埡口，回頭一望，三代同堂的長者遠遠走在家人前頭。草叢小徑雖然起伏不平，莊稼漢的步履卻最是穩健；此時此刻，天地之間彷彿唯他獨行，每一步都合著大自然的脈動，優雅之至！

南橫公路天池，1977

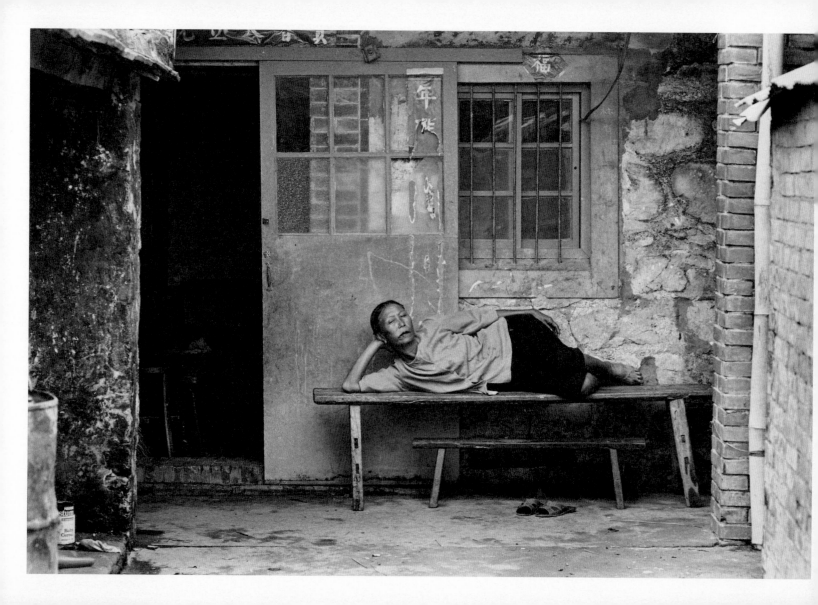

農婦的優雅。

在遠處瞥見這位農婦，我就暗暗稱奇。她土氣十足，彷彿祖先幾輩子的勞作積習全壓在身上了，而且就這麼大刺刺地躺在自家門前，一婦當關，全然不在意旁人怎麼看，自在得如同臥佛！

她一派安然，連我突然闖入也絲毫驚動不了，整個人什麼也不用說，就清清楚楚表明了「這是我家，我在休息。我很舒服，別來打擾。」本來我還想找些話搭訕，但被她瞄了一眼之後，就再也開不了口了。因為她根本就不把我當回事，不到一秒就回到了自己的神遊天地，繼續輕嚼著含在嘴裡的檳榔，細吮汁液，彷彿此時此刻，世上沒有比她正在想、正在品嘗的東西更美妙、更重要的了。

她粗獷的身材與窄小的長凳有如一體成形，彼此服服貼貼，相依相屬。長凳下又有另一把小板凳，八成是農家幾代小孩的座椅兼玩具。很可能這位農婦自己小時候就用過這樣的小板凳，而她舒舒服服地橫在上面的，應該就是家中長者的專屬座位了。歲月在兩把板凳間的起起坐坐流逝，小女孩轉眼成了老婦，用她的方式宣告著一家之主的身分。

老實說，我還真是被她攝住了。她的身影粗俗嗎？在很多西洋畫冊上，提香、安格爾、哥雅等大畫家筆下的宮廷美女，不就特地擺出這樣的姿勢？我大膽舉起相機，猜想會受到她的粗聲喝止，卻沒想到，她依舊無視於我的存在。

一幅重新定義優雅的影像於焉曝光。在我看來，本分真誠面對自己、坦然無礙面對他人，就是優雅。

屏東車城，1978

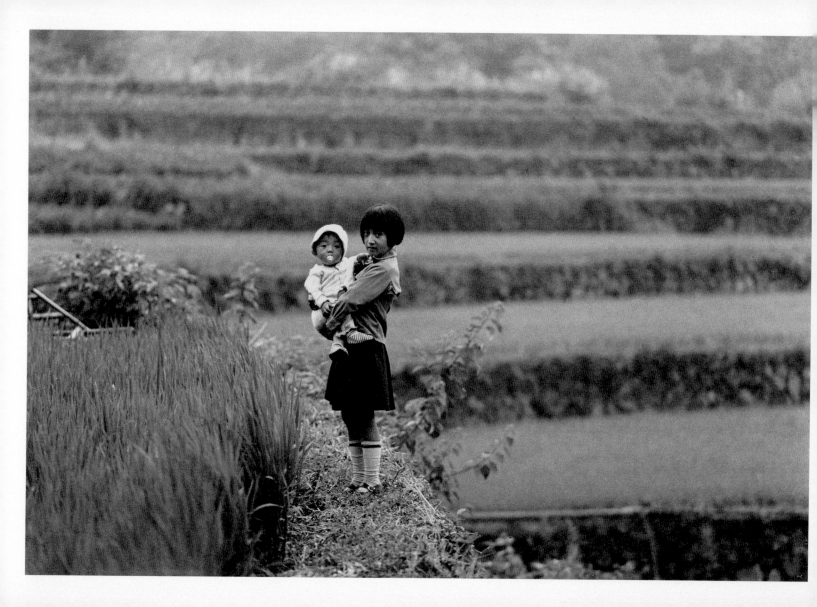

山裡的小姊弟。

直到最近,在電視新聞看到村民自救會陳情的報導,我才知道阿里山鄉的來吉村災情有多嚴重。2009年,八八風災造成台灣半世紀以來最嚴重的水患,但社會大眾的關注焦點多集中於高雄、屏東,連我也只前往了這兩處地方,記錄佛教慈濟基金會在當地的救援與重建。

由於地勢危險,來吉實已廢村,但暫居組合屋的居民們卻不願遷離,一心想在祖先最早落腳的林班地重建家園。看到這裡,當年造訪來吉村的記憶又撲上心頭。

這正是我剛到來吉村的第一眼所見。一位才及學齡的小女孩,懷抱著不足歲的弟弟,由梯田遠處一小步一小步地慢慢往這一頭移動,卻在大約十公尺外猶豫地停了下來,遙遙望向拿著相機的我。整個場景像極了電影運鏡的 zoom in 效果,彷彿她從未動過,只是整個畫面被拉近了那樣。

這個時辰,身穿制服的她本應待在課堂,卻長姊如母般地擔起了呵護嬰兒的責任。她的臂力不小、立姿筆挺,具備山裡小孩勤於勞動才能有的身手。兩個小人兒四周,盤踞山腰、級級而上的梯田生機盎然,綠秧是多麼茂盛啊!好個風調雨順的年頭,豐收可期。

我沒敢再靠近一步,遠遠地用長鏡頭將這渾然天成的景象框入構圖。這對鄒族小姊弟,如今也有三、四十歲了。原住民多半早婚,當年的小姊姊,如今懷抱孫子也不足為奇。電視螢幕上的陳情場面不斷重播,我不斷用眼搜尋,突然想到,即使人群中有這對姊弟,我也不可能認得出他們了!

嘉義阿里山鄉來吉,1980

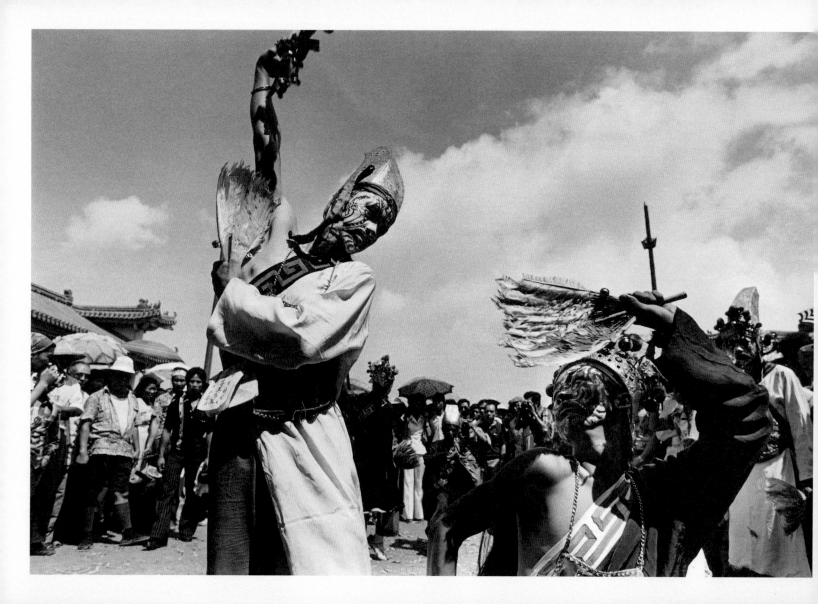

八家將的莫名優雅。

八家將為台灣民俗活動，源自民間信仰與神話，可是，其勇猛威武卻優美異常的身段，如今已愈來愈難看到。當年，舞蹈家林懷民將其搬上國家戲劇院的舞台，大大提高了這項草根廟會陣頭的地位，不料近年來部分團體受到地方幫派控制，專門吸收、教唆涉世未深的少年在節慶賣藝之餘從事毆鬥、販毒。社會觀感不佳，原本深具內涵的儀軌，反被形容為猙獰、荒誕、低俗。

其實，經過嚴格訓練的八家將演藝儷人心弦，舞起來既有陽剛之氣又有陰森之幽，有時虎虎生風，有時妖妖生詭，讓人又怕又愛看。三十幾年前，我在台南北門的南鯤鯓代天府開過眼界，至今難忘。

建於 1662 年的南鯤鯓代天府為台灣主祀五府千歲的王爺總廟，每隔若干年，全台各王爺廟的信眾都會前往朝聖。那年，所有著名陣頭幾乎全部到齊，規模之大，令人稱奇。八家將指的是王爺座前官吏，分前四班：甘、柳、謝、范將軍與後四季：春、夏、秋、冬大神，專司捉拿孤魂野鬼之職，保護陽間眾生免被陰間邪氣所侵。

各隊陣頭紛紛使出渾身解數，在山門前埕叱吒競藝。藍天豔陽之下，八家將的冠冕、錦服、彩袖、羽扇在半空化為瑞雲朵朵，美不勝收。從第一眼開始，我就完全被兩將一組的對舞攫住了心神。肢體動作的每次變換，無論是抬手、舉足、弓背、側腰、轉身都有如夾帶著磁力，綿綿不絕地牽引著彼此，擴散到四周。莫名的優雅形成一股磁場，直到隊伍離去，著迷的觀眾仍戀戀不散。

台南北門南鯤鯓，1978

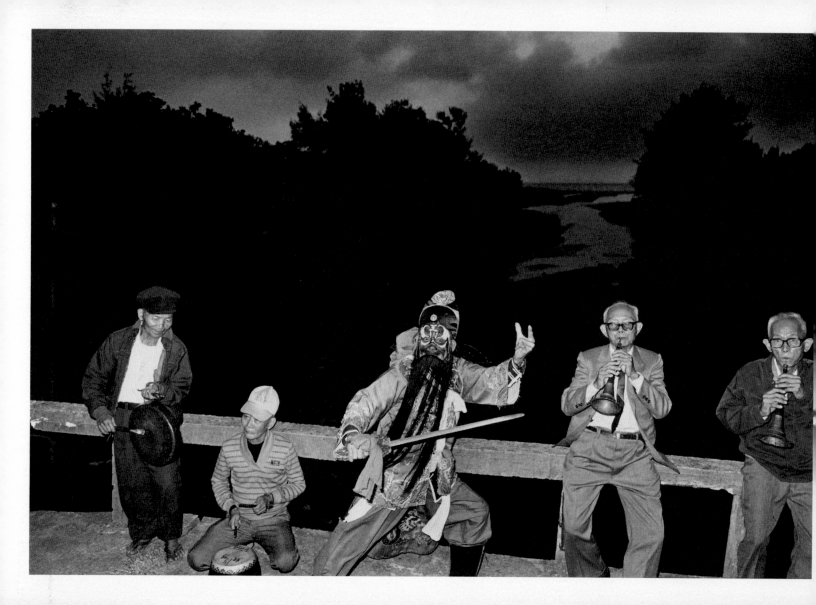

沙河上的鍾馗。

我坐在書房，聽著舒伯特的弦樂五重奏，凝視著這幅民間廟會的影像。回憶拍攝舊事，不由得浸沐在神祕蒼涼的氛圍之中。

那天，我從通霄鎮上跟著五個老人一路往郊外行，四位樂手是北管亂彈戲班「新美園」的成員，身著戲服的則是特別商聘的名角朱阿順。擅長武生的他，在開廟祭典、驅邪避煞等儀式中經常扮演神力附體的鍾馗。

我們為攝錄電視節目而出外景，主要任務乃觀察日漸凋零的野台戲以及戲子們的辛酸與溫情。一間廟宇的大護持想趁戲班演出期間，為經常有人犯沖的一處凶地去煞，新美園班主立即將鍾馗化身給請了過來。那天在沙河出海口的儀式，當真有陰陽交會、天人合一的氣勢，而我也恰如其分地捕捉到朱阿順由俗化靈的身影。名角早已不在人間，我們那群因他而結成一掛的朋友，如今也已各奔東西。

三十年前的一個深夜，我被電話吵醒，一位專門研究傳統戲曲的朋友說，有位民族研究所的學者想認識我。兩人正在外縣市荒郊的某座新廟等候開光儀式，非要我立即趕往不可。出門前，我又掛了電話邀一位作家朋友同行，四人於廟口會合，在露水中受凍打顫到天亮，直到快餓昏之際，才看到了令人震撼至極的朱阿順跳鍾馗。之後，我又力勸一位在電視台工作的朋友拍了一部紀錄片。

五個朋友分別以各自擅長的方式速寫了這位民間藝人，如今各走各路，只留下既溫馨又傷感的回憶。優雅永遠存在逝去的歲月中。

苗栗通霄，1982

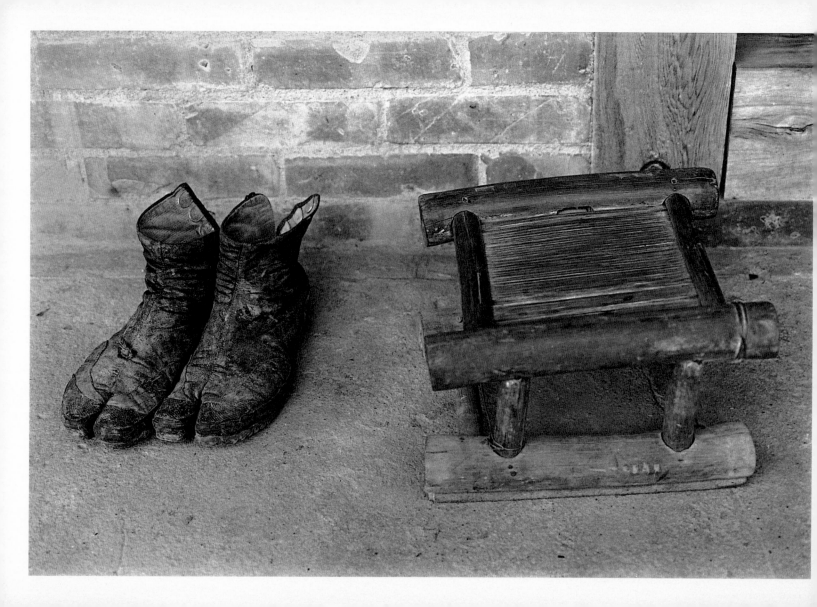

農夫鞋與老竹凳。

我經常拍人，比較少拍景，絕少光拍物。但，擱在農家門邊的這雙鞋、這把小竹凳，讓我毫不猶疑就按下了快門。它們靜靜地待在那兒，不用張口，就深刻道出了農家生活的勤奮節儉、安貧樂道。好舊好舊，卻又保護得好好的這雙分趾農夫鞋，源自日本傳統忍者鞋，抓地力特強，無論是走、跑、跳，腳掌都能很靈活。針對功能而設計的物件能如此悅目，真是「實用就是美，美必須實用」的最好見證。

可以想像，一位剛從田裡幹完活兒的老農，滿足地坐在這把矮凳上，脫下滿是泥濘的布履，抬眼便是藍天、綠樹、隨風搖曳的香稻。斑駁的竹凳沾過多少泥巴，浸過多少汗水，受過多少風吹日晒雨淋。濃濃的歲月痕跡，滿滿的疼惜。

這是鄰近烏山頭水庫的一個小村。水庫起建於 1920 年，歷經十年才完工，卻一舉紓解了台灣六分之一的耕地，也就是嘉南平原十五萬甲農田的缺水問題。水庫完成後，烏山嶺的居民生活也改變了，原來的山谷耕地變成大潭，山丘被潭水孤立成一個個小島。數十年來，居民固守著這些「小島」，被水庫外面的村民稱為「內底人」（裡邊的人）。

地上乾乾淨淨的，沒有半點泥漬，表示這位「內底人」在上台階前已盡量拍掉了身上的泥灰。粗獷身手在進屋前的那一刻全都收斂起來，心思也細膩了。

那天，我雇了一艘游湖快艇，把幾個小島全都跑遍。雖然拍了一些人，但這張無人的靜物卻最觸動我。處處是人味兒，每個細節都有情。

台南烏山頭，1978

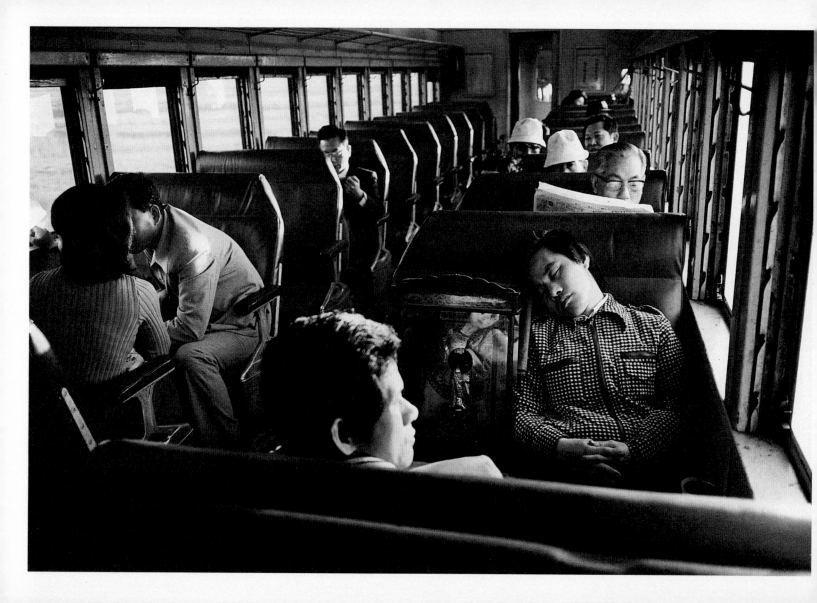

與神共眠。

宜蘭開往花蓮的頭班火車緩緩離開月台，天還黑得像深夜。由於每站必停，好讓對向快車先行，這班火車的停靠時間竟比行駛還長，俟車子出了蘇澳新站，日頭已露出山巔。由窗外斜射而入的晨曦，把許多打盹補眠的乘客全給亮醒了，唯有一位伴著小小神龕熟睡的男子渾然不覺，仍在夢中神遊。

記得那回，我特地在宜蘭火車站附近的旅館過夜，為的就是搭頭班慢車，因為只有它才停靠南澳站。算一算，這個搭火車就能到的原住民部落，可是我造訪次數最多的。其實南澳也有一家簡陋的客棧，但我投宿過一次後，就再也不敢從它門口經過了。民宅隔成的小房間只有個位數，所有人共用一間浴廁，熱水是廚房爐灶燒的，得自己打水。

這我都還能忍受……夜裡蚊子吵得人難以入眠，好不容易多燒幾圈蚊香，輾轉反側到凌晨才勉強闔上眼。半睡半醒，天未亮就被屋外的劈柴聲、廚房的鍋鏟聲吵醒。一張眼，不得了了！火苗正從蚊香燒上垂落的棉被一角，由床上掉落的海棉枕頭早就被燒掉了，灰燼飄浮在空中，把小房間的四面牆都給染黑了！若是沒被吵醒，我很可能當天就在這間小客棧命喪黃泉。從此以後，我只敢乖乖地在宜蘭市區打尖過夜，到了南澳街上，也每次必繞路遠行，免得和客棧主人碰面，彼此尷尬。

這位好睡的男子，想必是把自家供奉的神明請到大廟割香後返家。我在南澳站下車時，他依舊安眠夢鄉。拍下照片的那一刻，我還真想跟他說，咱倆都有神明保佑哩！

宜蘭北迴鐵路，1980

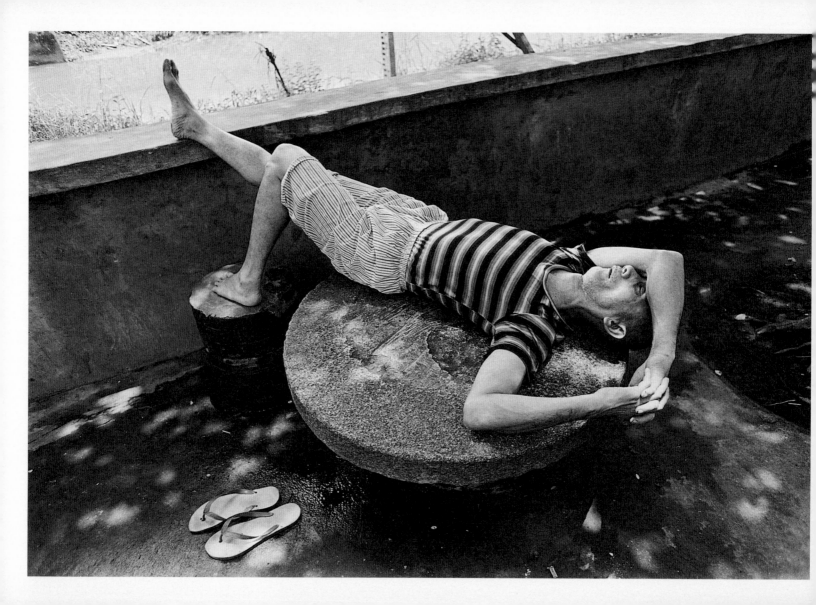

水門外的午睡。

在台北市民還沒流行喝咖啡之前，茶館是非常盛行的。每當我在萬華、大稻埕拍照，累的時候，很容易就可在老街廊下找到舒適的座位。一壺粗茶、一碟帶殼花生，便可度過清幽的炎炎夏日。但人一多就難得清靜，慢慢地，我便常去淡水河畔、水門外、小廟旁、榕樹下，客人較少的露天茶座。

大稻埕曾是北台灣的國際貿易中心，十九世紀英國人杜德引進泉州安溪烏龍茶苗，帶動農民栽種、烘焙，使此地成為台灣精緻茶業之首，產製的茶葉不但味道甘美，且茶水呈白、金、黃、綠、紅五種顏色。英國維多利亞女王品嘗之後，直誇這是 Oriental Beauty。「東方美人茶」的聲名大噪，洋商陸續進駐，大稻埕也因茶葉貿易而創造了驚人的財富。

那天午後，我照常從大稻埕走向 13 號水門外，原本的茶几、竹躺椅、生火的小瓦斯爐架全都不見了，不曉得是生意不好，還是水利局開始整頓環境了。來到熟悉地點想要歇腳，卻發現已有人捷足先登了，而且還是以這麼令人驚訝的姿勢，在最難安穩之處睡得如此穩當。

從這位老兄的穿著，可知他是附近居民，只見他上半身躺在小石桌，大腿懸空，一腳踏在小圓凳，另一腳掛在圍牆上，地上拖鞋擺得工工整整，彷彿這就是他的專屬床榻。大稻埕雖已繁華落盡，熱鬧非凡的市況想必依舊可在夢中重現。

我最近去的那一次，是從新店沿新店溪、景美溪、淡水河畔一直騎自行車到出海口。所有的露天茶座雖已消失，粗茶與硬花生的滋味仍在回憶中濃濃出香。

台北 13 號水門，1978

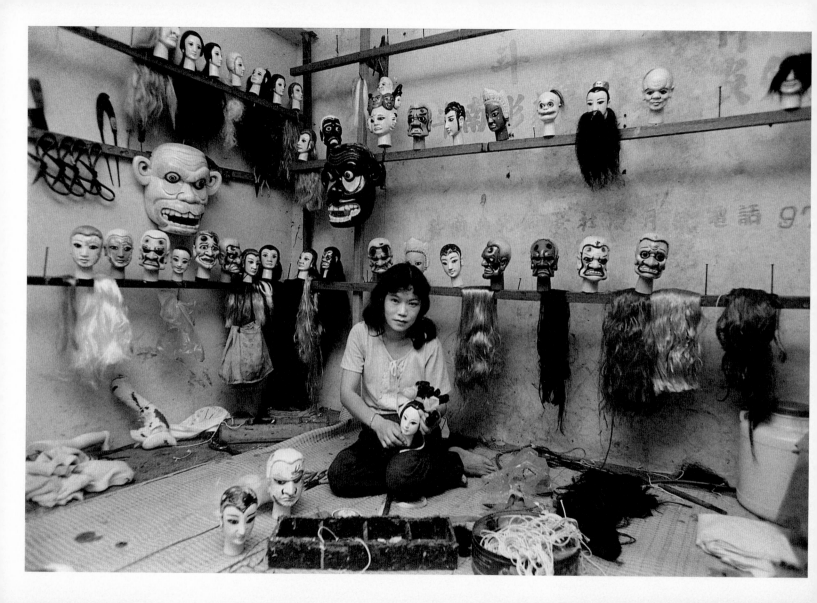

田中央的布袋戲工坊。

那天走在雲林的鄉間小道，見到令我驚奇的一景。四周都是農田，卻突然冒出一間布袋戲工坊。一位女子獨坐草蓆上，被漂亮的、猙獰的、滑稽的、愁苦的大小偶頭和五顏六色的絲線圍繞著。她的工作是替布袋戲的劇中人物製作頭髮、鬍鬚，幫神仙綁拂塵，幫武生刀槍安縷帶。

那個年頭，布袋戲當紅，本來在草根地方愈來愈沒演出機會，卻一躍而上了電視螢幕，完全被黃氏家族現代化了。有布袋戲「通天教主」之稱的黃海岱操演古典布袋戲，使用的是一尺左右的小戲偶，戲偶頭是手工木雕，臉譜、服飾因循傳統，造型固定。上世紀五〇年代，其子黃俊雄創「金光布袋戲」，將戲偶尺寸增大半寸，服飾大幅簡化，偶頭千奇百怪，依編劇構想製作。

1970年，黃俊雄將父親的《忠孝節義傳》改編，搬上電視，成為轟動全台的《雲州大儒俠》。布偶尺寸加大到三尺，強調眼部神情，以流行音樂取代傳統鑼鼓，連續演出五百八十三集，創下當年台灣電視節目最高收視率百分之九十七。

十年後，其子黃華強、黃文擇又在金光布袋戲的基礎上進一步發展，在電視上推出「霹靂布袋戲」，加強聲光爆破效果，使用電腦特效、動畫合成背景，甚至實景拍攝、潛水拍攝，除了基本的文武戲、甩偶等，更加入了電影特有的吊鋼絲效果。

女子的坐姿優雅，印象中她剛新婚，丈夫在不遠處客運站旁的一棵大樹下刻一個很大的怪獸頭。夫妻二人胼手胝足，各自默默地幹活，生活中充滿了從古代到現代，從歷史到虛擬的荒誕故事。

雲林斗南，1980

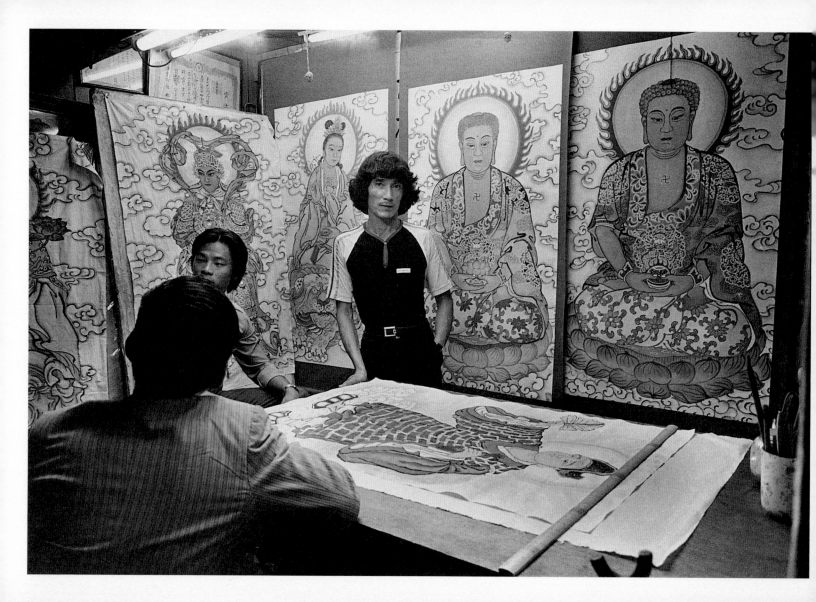

佛相、人相、莊嚴相。

這是廟旁的一間佛像畫鋪，是哪間廟倒忘了。台南市區的街頭巷弄，大廟小廟多到讓外人分不清記不明。我雖然逛過不知多少回了，卻總不想分清楚。旅行的樂趣有時不在找到了什麼，而是讓自己迷失在未知之境。

那是極其日常的一個晚上，我在夜市逛了幾攤小吃，好好祭了五臟廟，帶著幾分倦意朝旅館方向散步歸去。暗暗的街旁立著一排臨時攤位，原本全是賣些廉價成衣、家用五金的小販，料不到其中一間卻換成了畫像鋪。幾掛比人還大的佛陀、觀音及尊者線描圖，夾在五花八門、零零碎碎的雜貨行列中，顯得十分突兀。

畫師正在和朋友聊天，桌上鋪著還沒畫完的濟公像。要拍陌生人的照片，我會老遠就表明善意，先把笑容敞開，邊走邊點頭示意，開口前就得先讓對方領受到尊重。這時誇他的手藝比說什麼都有效，果然，當我舉起相機時，他馬上就刻意端正了姿勢，以便上相。

「上不上相」這個詞兒，細想之下卻很有意思。人與相，到底哪一個才真？世俗人生起起落落，凡夫相貌時好時壞，人人卻都希望自己上相。這是一種自我期許，渴望最好的一面能凝成永遠。畫像師和照相師用的工具雖然不同，卻同樣可把平凡的人事物推向不平凡的高度。

拍照當時我只明白事理，現在稍懂佛法，便曉得人人本具佛性，只是累生累世的無明之垢愈積愈厚，覆蓋了這顆璀璨的明珠。時時勤擦拭，莫再惹塵埃；自淨其意，口說好話，身行好事，莊嚴相自然顯現。

台南市，1982

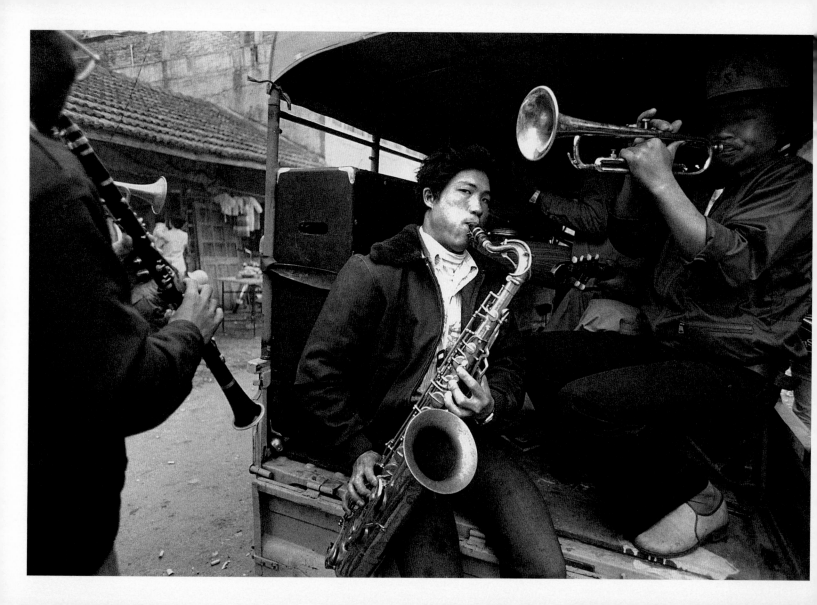

隨風飄蕩的台灣小調。

我拍照只註明年代，很少記月、日，可這張照片的時間不必記也知道。那陣子，無論都市鄉村都籠罩在選舉的激情中，就是一年到頭死氣沉沉的小鎮，也可見掛著候選人大頭像、紅布條的小貨車，沿街叫喊：「各位鄉親父老，拜託拜託……」我打算上南部橫貫公路探險，從西岸到東岸，競選活動的噪音一路相隨。

那天下午，在花蓮瑞穗的小旅館辦好投宿手續，上街蹓躂，突然覺得哪兒不對勁。四周一片死寂，所有宣傳車銷聲匿跡，遍插街頭的競選旗幟也被拆除一空。廊下閒坐的民眾表情怪怪的，趨前打聽，才知政府勒令停止一切競選活動，因為美國剛宣布與台灣斷交、廢約、自島上撤軍。一向不關心政治的我，也不禁有前途茫茫，福禍難料之感，未來的變數實在是太大了！

忐忑不安地走著走著，竟然遇到這組樂隊。來自外地的他們，本來今晚要在夜市的候選人造勢活動表演，一路顛簸抵達，才知演出費飛了。歇著也是歇著，幾個人乾脆拿出豎笛、小喇叭、薩克斯風自娛一番。西方樂器合奏台灣小調，樂聲隨風飄蕩，融解了空氣中的凝寒。那一天是 1978 年 12 月 16 日。

當時，島上喊得最響的口號是「處變不驚，莊敬自強」，那是台灣成為國際孤兒的年代，也是民主運動風起雲湧、社會經濟起飛的時代。政府穩住了驚濤駭浪中的小船，老百姓勤奮不懈地吹奏屬於自己的歌。現在大家都說，那是最壞也是最好的年代。

花蓮瑞穗，1978

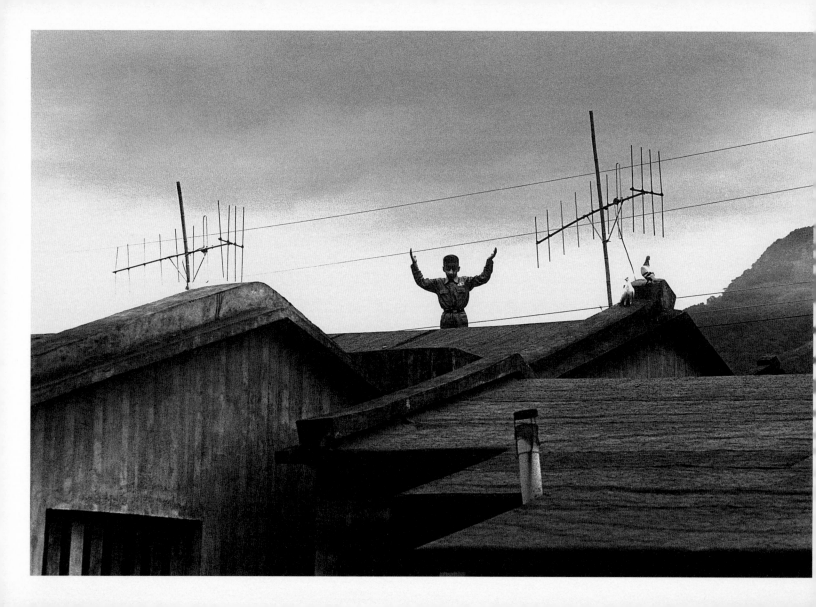

碧候村的影子。

平安夜的晚會還早呢,可這位穿著學校制服的小學
生,午餐過後就化好了妝。很簡單的妝,只是眉毛畫粗
些,鼻頭塗白,嘴型勾大一圈,扮哪個角色都成,就看
穿什麼戲服。一到碧候村,這孩子就跟著我,既不想靠
太近也不願離太開,走到哪兒都看到他在角落裡,時而
在前時而在側,像影子般隨我飄移,想找他問話,他卻
如脫兔般逃之夭夭。

晚會要演的是耶穌降世,東方三聖循伯利恆之星前來朝
聖。這孩子到底是扮演約瑟、賢士還是牧羊人?怎麼全
村就他一個人打扮?深山裡的這處泰雅族聚落彷彿成了
他一個人的舞台,樂此不疲地進進出出,上上下下。

有戶人家養的鴿子不願進巢,孩子自告奮勇,翻過矮牆
爬上屋頂抓鳥。鴿子好整以暇地蹲在水泥屋脊上,孩子
不動牠們不動,孩子一伸手,牠們就立刻跳開。另一場
遊戲在屋頂上展開,孩子起先還有幾分贏面,沒多久便

乖乖認輸,雙手一攤伸向天際。從我的角度望去,瘦
小的他立在兩根電視天線中間,彷彿也成了電波接收
器,與上天對起話來。

令我驚訝的是,晚上節目根本沒他的戲份。可是,台下
的那張花臉卻比誰都入戲,每個角色的每句台詞都會
背。原來,這孩子在選角時就被淘汰了,所以他自個兒
上妝演獨角戲過癮,真是個有趣又可愛的孩子!我雖不
知他的名字、也不知他日後是否走上演藝之路,但他如
影隨形的模樣永遠在我的記憶中,就像碧候村的影子。

宜蘭南澳碧候,1982

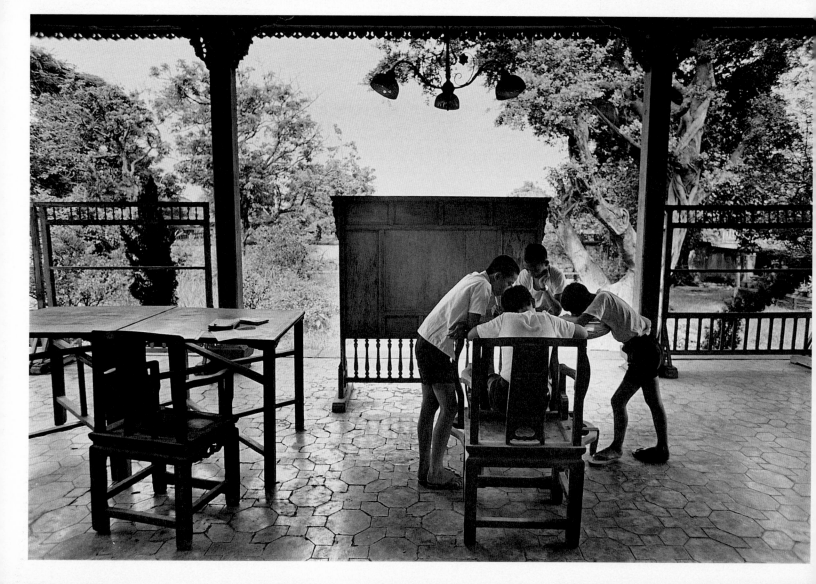

書香門第的芬芳。

蟬鳴響遍霧峰林家宅園，我從下厝的宮保第走到頂厝的景薰樓、蓉鏡齋，又在萊園的五桂樓、小習池逛了一圈，都躲不掉這既吵嘈卻又具催眠效果的單調蟲聲。那是個長長暑假即將結束的日子，炎夏火氣未退，這座國家二級古蹟在烈日曝晒下，滄桑無所遁形。

霧峰林家是台灣五大家族之一，自十九世紀中期開始在中台灣掌握大量田地，並因協助清廷剿定太平天國、戴潮春之亂而擁有數千名精良兵勇，進而掌握台灣樟腦專賣特權，影響力持續至日本時代、國民政府遷台。

1893 年，家族開始轉型為藝文世家，林文欽考中恩科舉人後，為娛養母親羅太夫人，乃於霧峰山麓興築「萊園」，取老萊子彩衣娛親之義。同樣愛好文學、戲劇、美術的其子林獻堂於日本時代繼續擴建，廣邀文人雅士共聚，論文也論政，並敦聘連雅堂等名家講學。1911 年梁啟超訪台，曾下榻五桂樓，並賦詩十二首，稱為《萊園雜詠》，使得林家宅園聲名大噪。

深受梁啟超影響的林獻堂獻身民族、民權運動，並聯合林家同輩堂兄弟及台灣仕紳，向台灣總督府爭取創辦了第一所培育台灣子弟的中學，即現在的台中一中。林獻堂父子之後又在霧峰創辦了萊園中學，1976 年遷校入萊園，1982 年改名明台。

那天，讓我印象最深的就是蓉鏡齋後院的四個孩子，討論暑假作業的他們專心到完全沒察覺我的出現。雕梁畫棟華色褪盡，但在這些孩子身上，依舊可聞到書香門第的芬芳。拍這張照片的二十二年後，絕大部分的林家宅園毀於 921 大地震，直到現在還未完全修復。

台中霧峰林家宅園，1977

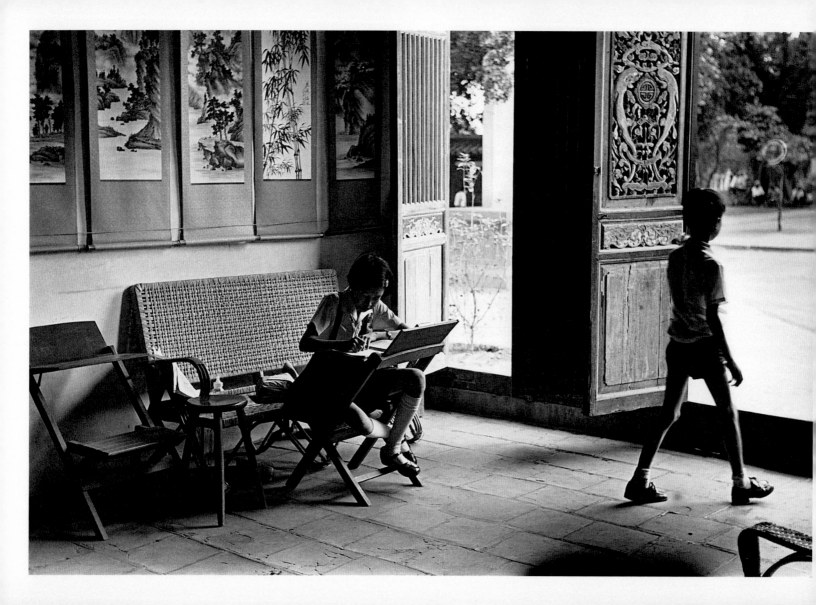

做功課的童年。

剛放學回家，這個小女孩便立刻埋首寫起作業，而她的哥哥放下書包就急著找玩伴去了。這是台南孔廟禮品店的一角，牆上的字畫雖是業餘畫師寄售的商品，卻也不俗不豔，有幾分雅趣。門窗上的鏤空木雕可是出自清朝巧匠，精細中見大氣，就連那把新式大籐椅也是作工扎實、質地一等，即使在微光下依然閃亮耀目。

台南孔廟建於明永曆十九年（1665），是全台最早的文廟，初建時僅設大成殿，用來祭祀孔子，又稱先師聖廟，之後又設明倫堂作為講學之用，是為全台首學。建築莊嚴雄偉，格局完整，古樹蒼鬱，氣氛肅穆，1983年被列為國家一級古蹟，是觀光客必訪之處。

幾乎所有愛拍照的人，職業的、業餘的，都為台南孔廟拍過太多照片。我倒是拍得極少，且最愛的就是這一張。妹妹所坐的二合一桌椅設計巧妙，平時閒坐，椅背翻下即成桌面和書靠，看書寫字的高度恰好不過。而屬於哥哥的那把椅子，此刻正被冷落一旁。這是禮品店承租戶的孩子，寫功課的同時還可陪父母看店，等待著打烊後一起回家。

這讓我想起自己的童年。每當母親幫隔壁裁縫店做加工零活，車布邊、扣眼、拉鍊什麼的，我就會藉口做功課，在她縫紉機掀下來的板子旁賴著不走。家裡有九個孩子，母親從早到晚忙得團團轉，一會兒煮飯，一會兒洗衣服，一會兒剁番薯葉餵豬，跟她講話的機會都沒，更別提什麼親子時間了。然而，在縫紉機前的母親總是會一待大半天，那就是我唯一能夠親近她的時候。

台南孔廟，1977

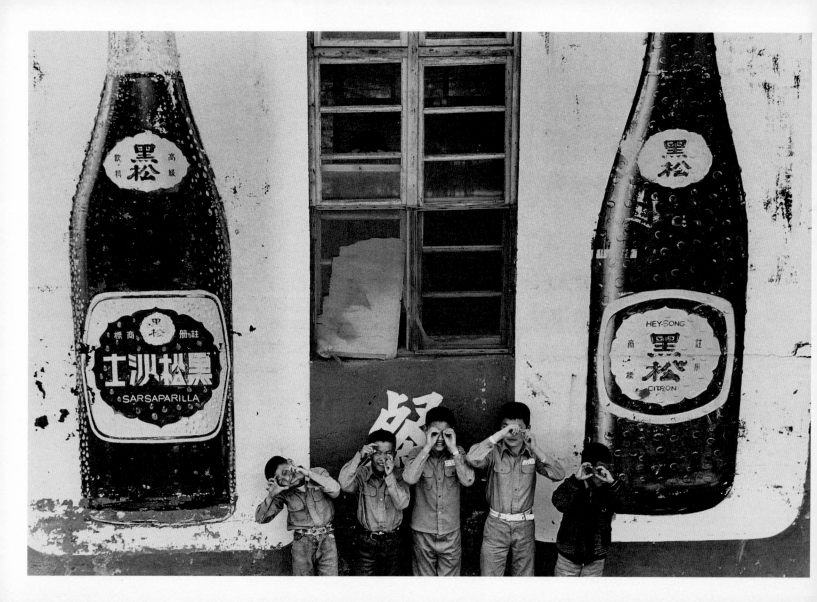

五位小小攝影師。

台中大安漁港旁本有一座海水浴場，在我造訪時，舊的剛關閉，新建的就位於不遠處的北汕澳口，熱熱鬧鬧地正準備開張。相形之下，這邊竟有如廢墟，一片荒涼，除了小餐廳外牆的那幅廣告畫，大概是用料特別好，不但亮眼依舊，兩瓶汽水還像剛冰鎮過的那樣透心涼。那個年頭，即使畫匠的功力，也不比現在某些當紅大畫家差。

對我們這一代的台灣人來說，這款汽水幾乎是大家成長的共同記憶，說人人都是喝黑松汽水長大的，也不誇張。在那個沒有可口可樂、蘋果西打的年代，它的廣告真是從窮鄉僻壤到城市鬧區，無所不在。在我們鄉下，誰家請客要是桌上擺個半打黑松汽水，就是大方闊氣的表現。直到現在，這個熟悉的味道仍然與我的童年緊緊相繫。

小時候最甜蜜的記憶之一，就是感冒時母親會用黑松沙士加鹽巴當特效藥，我一小口一小口地啜著，巴不得感冒慢點好。空玻璃瓶是母親的最愛，用來醃蘿蔔乾、豆豉都理想，還可盛放自家榨的茶油、豬油。小孩則是搶著收集瓶蓋，用榔頭敲成薄薄的一片，既可當假幣收集，又可依想像力發展成各式各樣的遊戲。

那天，五個男孩趁午休時間從附近的小學偷溜出來玩耍，吵著要我幫他們拍照，卻一臉呆相地站著。為了要讓孩子活潑一點，我逗他們：「你們也可以拍我啊！」「用什麼拍啊？」我說，用你們的眼睛當照相機嘛！結果，他們就各自擺出自己的架式，彷彿用的是不同構造的照相機。不曉得他們長大後，可有人成為攝影師？

台中大安漁港，1981

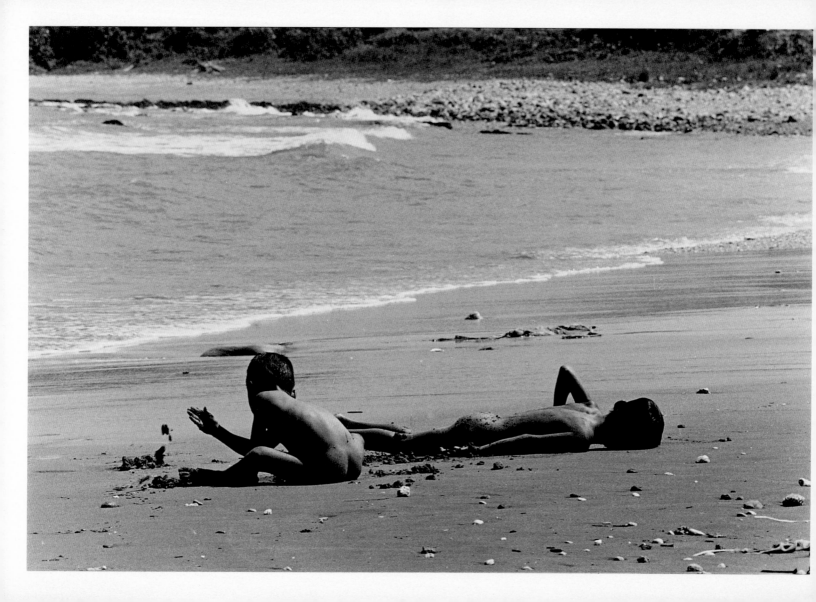

躺在大地懷裡。

日正當中徒步幾小時，並不是件輕鬆事兒，可只要拍到幾張照片，汗水就不會白流。一路離海時近時遠、上坡居高遠眺，下坡視線受阻，冷不防也有意外景色現前，卻碰不到幾個人。風景再美，少了人就缺了氣兒；一路晒得頭昏腦脹，掛在肩上的相機卻總沒機會舉起，越走腳步越重。

花東海岸公路從台東到靜浦這一段，早在日本時代的1930年就完成，時稱東海道，靜浦至豐濱等路段後來也陸續修建，最後的豐濱至花蓮市這段則是在戰後才完成，全長約182公里。那次的旅行，我雖年輕浪漫也不敢全程步行，每當精疲力竭或是得在入夜前找到打尖過夜之處，就枯等班次稀少的客運，好歹坐上一程。整個旅途前後費了近一週，卻沒耗掉多少膠卷，認真計較，真是虧大了！

一入台東成功鎮轄區，地質就充分展現多樣性，沿岸地段有些是礁岩，有些是卵石，長長的沙灘倒是比較少見。遠遠看到一對夫妻帶著兩個小男孩在海灘作日光浴，我就打定主意不再趕路，要躺在軟綿綿的細沙上好好歇一會兒。

兩個大人一身輕便休閒服，舒舒服服地仰臥在大陽傘下。小孩哪肯不玩水，早就光溜溜地跟浪花玩耍起來了。潮退他們就追，浪來他們就逃，真叫人看了覺著海水知童意、童心知濤性，兩個小不點彷彿能與海洋互相通氣。這種能耐，也只有天真未泯的赤子能擁有。

我拍了幾張照片，每張各有亮點。會選這張，是因為除了這對小兄弟，躺在大地懷裡的，還有我甜蜜的童年回憶。

台東成功，1979

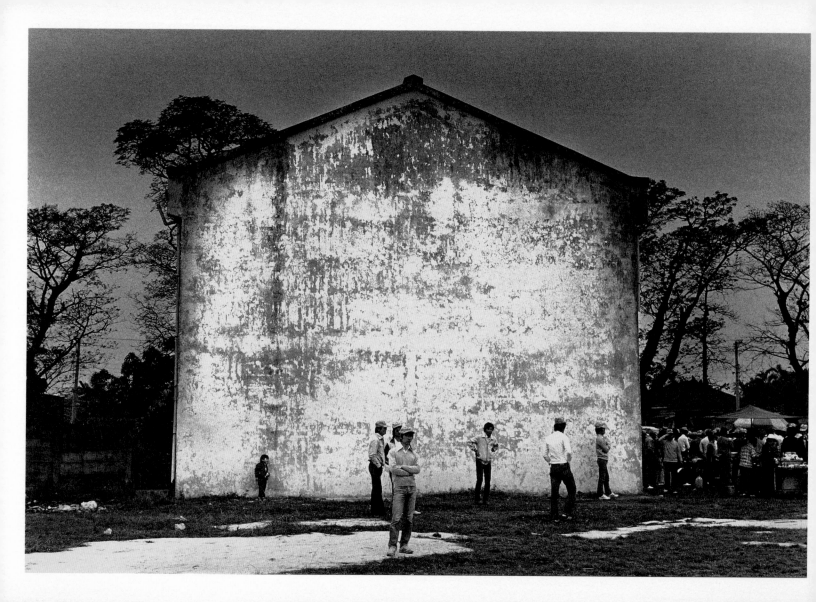

召集令與同學會。

初、高中畢業後我就不曾到過兩處母校，這次重返小學也非緬懷，而是無奈接受徵召。在台灣，每位身心健康的男性公民都必須服役；在我們那個年代，兩至三年的兵期結束後，還得遵照《後備軍人法規》，收到動員令便得按時趕往指定地點報到，直到三十六歲才算真正除役。在我碰過的點召中，短則上課一天，長則必須隨軍艦跑一趟前線運補。

這是頭城國小的禮堂，從這個角度看過去像間破舊的大倉庫。偌大的牆面雖然光禿禿的，但經年累月漆過再汙、汙了又刷的殘跡，倒顯現了一種難以言狀的抽象趣味。大夥兒被室內混濁的空氣悶壞了，一下課就溜到外面透氣，門口賣零食飲料的小販已經在等著囉！

那天聚集的後備軍人都是家鄉子弟，多年沒見的兒時玩伴、鄰居小孩全湊上一塊兒，「教育召集」成了同學會加同鄉會。所謂的「莒光課」內容大同小異，就是已經

不知播放過幾年的政績宣傳片，強調大陸與台灣雖只一海之隔，卻是地獄與天堂之別。大部分人都在打盹，好不容易熬到吃完午餐飯盒，再聽幾位長官訓話，這無聊的一天才能結束。

那天我閒得發慌，漫不經心地按了幾次快門，其中唯有這張被我放大。草地上零零落落停放著腳踏車、無所事事的同鄉們各自頂著團隊識別的帽子……一股詭異的氣氛瀰漫在消磨了我大半個童年的校園裡，陌生到令我不知如何面對。

慚愧的是，同學們直呼我的小名，我卻怎麼都想不起他們姓啥名啥。

宜蘭頭城，1979

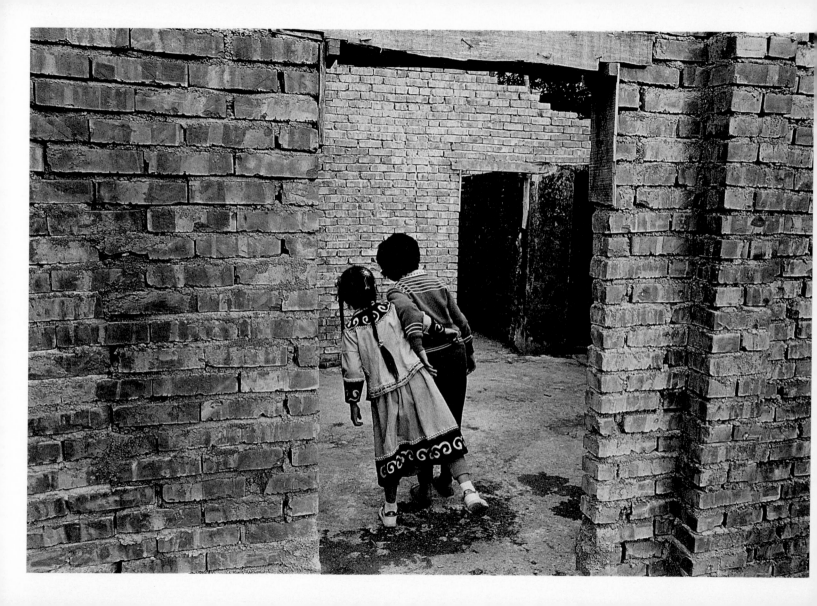

本貌與初心。

高雄茂林的萬山村,雖是原住民部落,但建築樣貌及生活形態已很難看出族群風貌。也因為如此,在鄰村聽到萬山頭目家有一場罕見的傳統搶婚典禮,我便火速趕往。後來才知道,萬山村據說是個人人都是頭目,因此人人也都不是頭目的聚落。

入村見到這對盛裝的小姊妹,就知道跟在她們背後準沒錯。兩個小孩在陡斜山坡的巷道中穿走,上上下下、東拐西彎,來到一處磚屋前。見她們朝內探視的模樣,連背影也透露了好奇與興奮。原來,新娘正在裡面化妝呢!

說起來,這支部落的族群還真是歷經坎坷、身分如謎。清朝時,他們的部落名為「萬斗籠社」,族人自稱「歐布諾伙」,又曾被稱為「薩里仙」,歸類於「傀儡番」的一支,後來又被視為排灣族的一部分,最終劃分為魯凱族的下三社群。萬斗籠社的語言獨樹一格,不屬排灣、魯凱,也和下三社的另兩個部落多納、茂林完全不同。族人幾經變遷,又受到現代社會的衝擊,幾乎已無人可說流利的母語。

由萬山教會沿革史可約略瞭解萬斗籠社族人的悲慘歲月。1955 年 10 月他們被迫從已居住數百年的地方遷到一天步程之外的現址,滿懷恐懼地在叢林中拓荒求生、重建家園,不久便擁抱了外來牧師所傳的福音。可嘆,村民原本單純,後來竟因各教派之間的對立而分裂長達數十年。

其實,萬山村的所有頭目,本貌初心不都跟這對小姊妹一樣,無憂無慮、純潔無染嗎?

高雄茂林萬山,1983

天上掉下來的財富。

澎湖的望安鄉是離島中的離島，中社村則是島上保存最完整的閩南三合院建築群，地勢平坦、海風強勁，樹都長不高，想俯瞰全貌只有商借民宅屋頂才辦得到。逐一扣門不見人應，方知村子雖外貌完好，卻是人口嚴重外移，實如被遺棄了。

好不容易借到高處，等了半天，也只看到巷內出現一位步伐蹣跚的男子。冷清落寞不只籠罩全村，也困住了村民的行止。按下快門的那一刻，原先期待好照片的熱切隨之降溫。海風呼呼，吹人愁啊！

在那之後，我再也沒重返舊地，倒是在一個多月前看到一則關於小島的大新聞。本來很少被媒體關注的望安鄉，十年前因財政發生困難，窮到發不出公務員薪水。小小鄉公所一度遭斷水斷電，揚言要賣島給大陸。後來，不知哪個聰明鬼想到接受外界捐地節稅的方法，總計受贈了9776筆遍布台灣各縣市的大小土地。土地價值不斷升漲，地價稅難以負荷，鄉公所遂於今年六月拍賣其中1026筆土地，得金七十三億元，為該鄉年度預算的五十六倍。預計望安鄉公所在今後半個世紀內都可高枕無憂，不必再為籌措財源傷腦筋了。

這簡直就是天上掉下來的財富，對小島會產生什麼樣的影響，誰也難料。錢用得好就是替鄉里造福、為下一代鋪路，否則就是作惡，再冠冕堂皇也像水中擲石，噗通一聲後水花四濺，什麼也留不下。但願曾經有如棄城的中社村，能得到妥善的修葺、維護，讓後輩子孫保有珍貴的文化遺產。

澎湖望安，1982

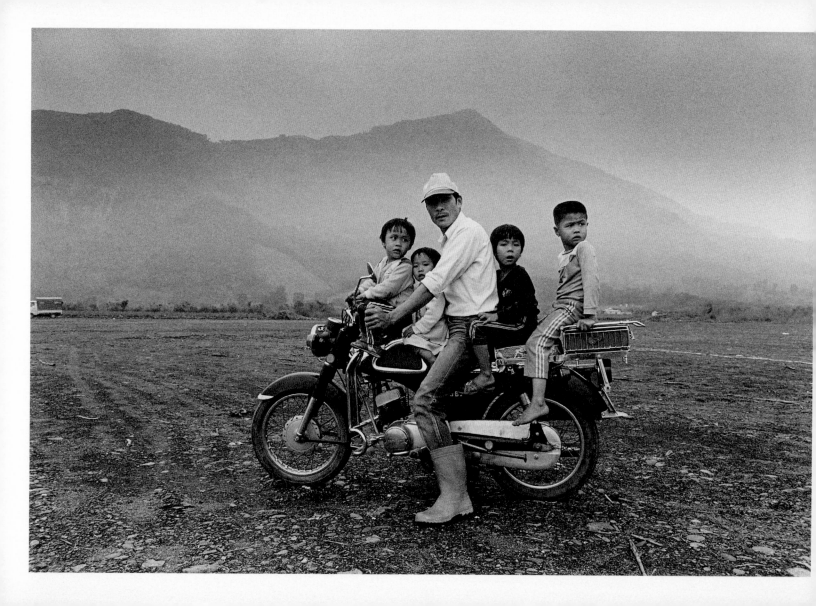

摩托車上的一家人。

這是我在離開三地門鄉賽嘉村前的最後一瞥。一位騎摩托車的莊稼漢載著四個兒女，在引擎蓄勢待發的那一刻被我喊停。看得出他是平地人，願意在原住民村落外的這片荒野租地開墾，肯定特能吃苦。父子們擠在一部車上，又不見孩子的媽，不知家中景況如何。

我老遠就向這家人招手，跑過去請他們讓我拍張照。漢子問也不問，大大方方地熄火，等我取景。兩個男孩兒在後，兩個女孩兒在前。弟弟坐得最穩當，哥哥懸在置物箱上，姊妹倆雖騎在硬邦邦的油箱上，卻有父親的懷抱可靠。

一家人在曠野的高山前，遠看渺小，近看卻顯得強碩之至，因為每個人的心都串在一起，每個人的呼吸都連成一氣了。這既危險又緊緊依偎的情景，想必是孩子們長大後最深刻的共同回憶。框取構圖時，我發現他們的視線望向同一遠方；不問也明白，那是家的方向。

漢子問了聲：「拍好沒？」見我鞠躬道謝，才踏下油門，碾過碎石滿布的河床揚長而去。引擎聲噗噗噗地劃破寂靜，望著越來越小的車影，我由衷讚嘆這位了不起的父親，既要上工，又要顧孩子。但願女主人只是出門辦事，此刻已準備好豐盛的晚餐等他們回家。

事隔近三十年，我拿起照片仔細端詳，覺得這其實是件好事。孩子們會因跟在幹活的父親身邊而懂得分辨各種作物，也會明白大地供給的每一口飯都得歷經千辛萬苦才能掙得。那是台灣人最勤奮的年代，孩子們受的是最好的學前教育。

屏東三地門賽嘉，1983

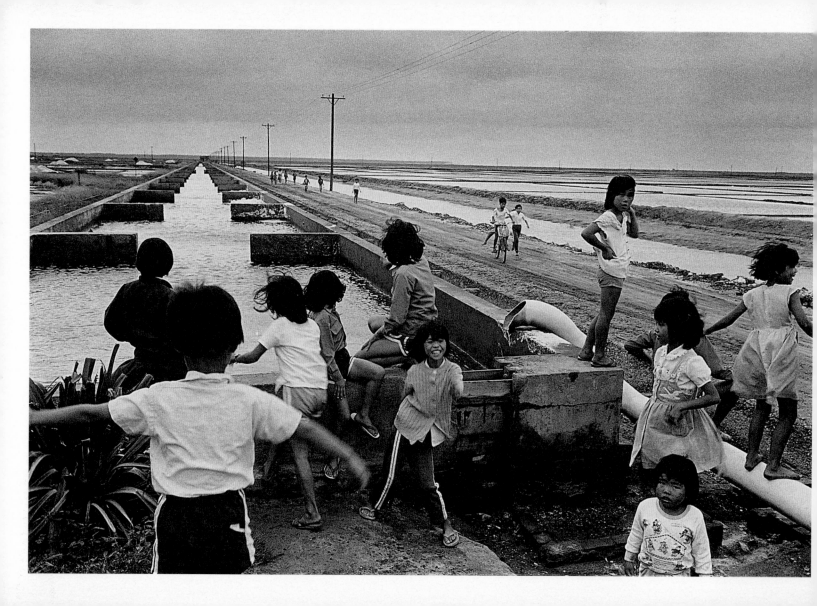

鹽田孩子。

布袋鹽場我去過三次，目的都不同。第一回是為《家庭月刊》旅遊專欄，自己一個人。第二回是為電視節目《印象之旅》拍紀錄片，和一組工作人員開外景車去。第三回在最近，人更多了，十幾輛車，是隨證嚴法師行腳，有間慈濟環保教育站就在附近。

記得第一次去，幾乎找不到可報導的故事，整個地區空蕩蕩地不見人影。那時，布袋鹽場還是人工採鹽，海水才引進蒸發池不久，得再等個好幾天，海水晒乾了才有鹽巴可採。倒是鄰近的小漁港相當熱鬧，挖蚵婦女三五成群地坐著幹活，老的小的都有。我依照她們的指點，雇了機動舢舨出海看蚵田，發現養蚵人家就像海上的遊牧民族，大開眼界。

第二次去，走到哪都有小孩跟著。當地少有外人來，外景隊和攝影機讓孩子們好奇得不得了。在引海水入田的渠道取景時，遠處還不斷有小孩聞風趕來，看看地平線上的小人影就知道了。

布袋是台灣六大鹽場之一，晒鹽史可追溯自清朝，在全盛時期的一九六〇年代，晒鹽工達兩千多人，卻因不敵產業機械化及進口貨之價美物廉，於 2001 年廢晒。受到深度鹽化的土地不能耕作，近年來成立了一座鹽博物館，旁邊聳立著幾層樓高的雪白大鹽山。地表仍顯荒涼，但在那小小的慈濟環保站裡，純樸的鄉親們從 2004 年就義務整理著資源回收物，說救地球是每個人的本分事。

或許，在這一大群慈濟環保志工中，也有三十年前我拍過的鹽田孩子？

嘉義布袋，1982

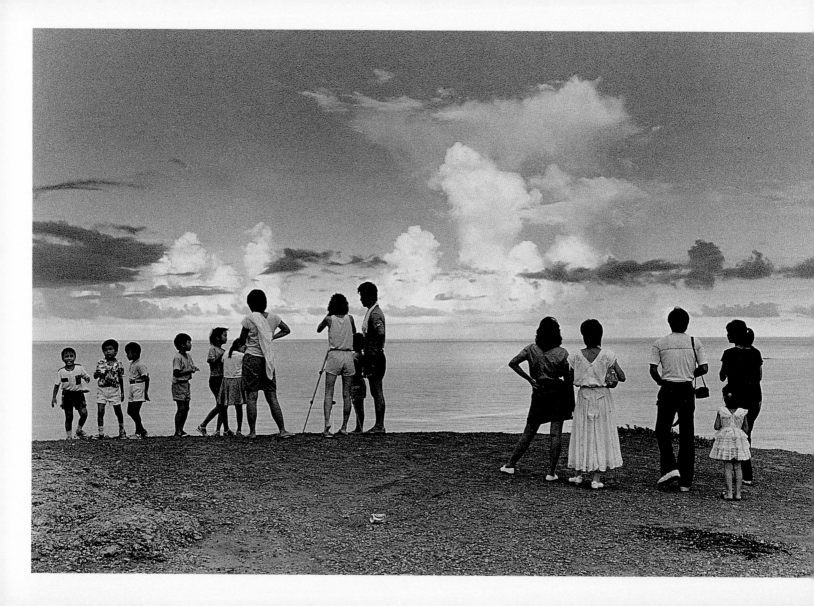

在路的盡頭望海問蒼天。

台灣雖小，但坐在電視外景隊的車上從台灣頭晃到台灣尾，也夠累人了！天沒亮出發，天黑了還在半途，只得夜宿屏東市區，起早再趕路。當年的屏鵝公路還沒拓寬，路況不佳，整趟路彷彿遙遙無盡，越往南越不見人跡，藍天下的碧海在豔陽中濃到化不開。那時方才體會，這洋人口裡的福爾摩沙、國人心目中的寶島，比想像中大得多，而且有些角落就是窮追到底也不易見著。

台灣島的最南端，就是恆春半島岬角上的鵝鑾鼻。清朝時期，不諳水域的外國商船經常在此觸礁，洋人被原住民擄殺的事件不時發生。清廷迫於外交壓力，於 1875 年委託英國皇家地理學會的畢齊禮在此興建燈塔。為防原住民侵襲，塔基建成砲台、圍牆開有槍眼，並派士兵守衛，是當時世界上唯一的武裝燈塔。

甲午戰爭後，燈塔被離台前的清軍摧毀，經日本人修復後又在二次大戰期間被炸。1962 年國民政府重建燈塔，1982 年鵝鑾鼻公園成立，鄰近 50 公頃的風景區均被納入規劃。

這一帶原是海底礁岩，園內珊瑚礁、石灰地形遍布，經年累月受浪濤、海風、雨水侵蝕而成礁洞、奇峰等特殊景觀。身為電視節目執行製作人，我隨著錄影人員四處取景，卻很少拍照，因為單張靜照與動態影像的關注角度大有不同——直到前面無路可走。

路的盡頭就是佳樂水，古名「高落水」。從這兒往前、往左、往右，都是滄海一片。幾位遊客靜靜佇立，背影顯示望海問蒼天的意象。我拿起相機，框取構圖，按下快門，同樣無語。

屏東滿州佳樂水，1982

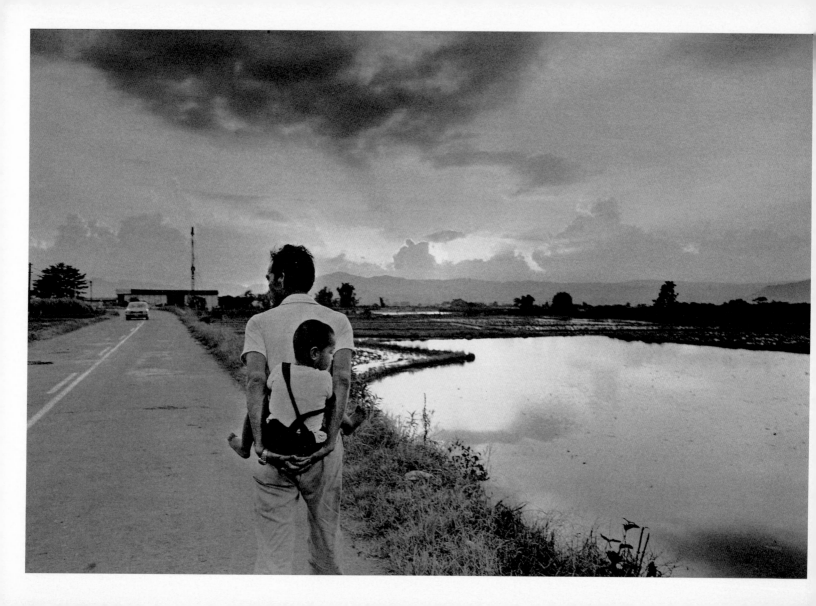

完美的那一刻。

太陽雖已下山，天還很亮。台灣中部的夏天最舒服，是可在潮溼氣候中享受乾爽的所在，而南投縣埔里鎮又位於全島正中央，向以好山、好水、好民風聞名。那天我從地理中心碑下來，本可搭車返回鎮上，卻寧願選擇安步當車，盡量延長漫步田野的愜意時光。

草香、土氣隨風飄散，清澈的空氣使由黃轉紅的霞光灑遍天際，蒼穹的胭脂映在剛放滿水等待插秧的田疇裡，讓人著迷。後方傳來節奏分明的木屐聲，回頭一瞧，一位用手將兒子托在背上走的父親氣定神閒，彷彿天地之間只有他父子倆，不理呼嘯而過的車子，也無視於我這個待在一旁的外地人。

我也不願打擾他們，只想將此情此景化為永恆，靜靜換上適當鏡頭，尾隨於後。要維持照片構圖的飽滿並不是件容易的事。現實生活中的一切並非任人擺佈的靜物，人、事、物之間的關係隨著位置不同隨時在變動，攝影者和被攝對象的距離與角度也是如此。任何一個細節都會牽動全局，照片的成功與失敗，就如「差之毫釐，失之千里」那般絕對。父子倆的背影每秒都在晃動，看似容易捕捉的鏡頭卻實難掌握。

父親和兒子的呼吸聲彼此呼應，吐納又與步伐契合，搖晃的身影與漸濃的暮色愈黏愈緊……組合的可能性太多了，究竟哪個瞬間、哪種構圖才是這一幕的最佳時空交叉點？我跟著跟著，感覺步伐已與他倆合拍，一呼一吸也能同步時，立刻舉起相機、按下快門。我知道，完美的那一刻已現眼前。

南投埔里，1981

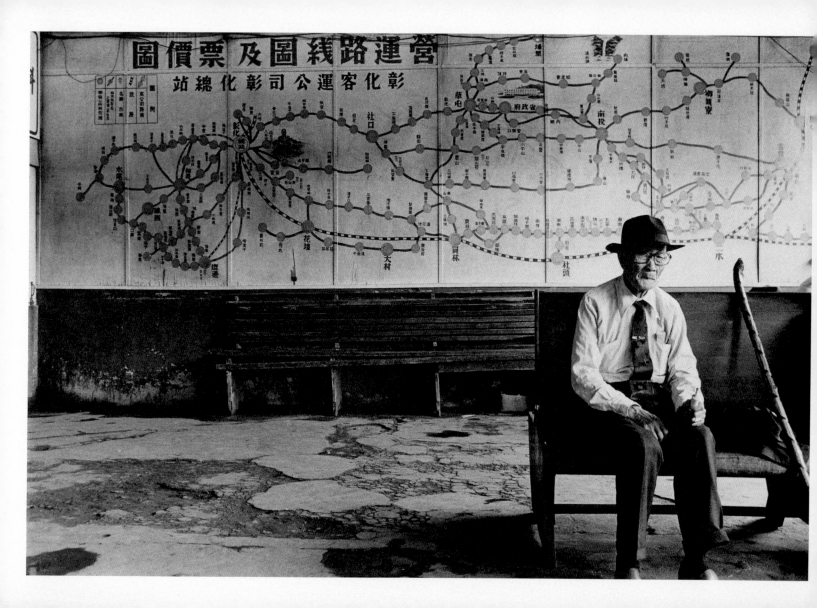

驛站。

驛站,總是匆匆去來,不會留意;但彰化客運總站已成那趟旅行最鮮明的印象。車班不多,小小的候車亭不是擠滿了人,就是空蕩蕩的,水泥地被踐踏得殘破碎裂。

一班車剛離開,只剩我跟這位老人對坐無語。他盛裝打扮,連鄉下人很少打的領帶也繫上了。身旁的拐杖好特別,又直又長,顯然是砍修樹的枝幹而成,節眼滿布,足見那棵大樹有多繁茂。老人心事重重,好像是要去處理大事,會見特別的人。

我雖隨身攜帶全台客運路線圖,但每到一地,還是會仔細核對最新資訊。牆上畫的路線圖比我在任何地方見過的都大,好像這個窮鄉僻壤的每個小地方都無比重要,複雜的圖表有如神經脈絡。

地名往往藏著線索,水尾、花壇、犁頭厝、同安寮、三家春、柴頭井……,每個地方的背後好像都有豐富的故事等著我去採訪。但光靠直覺與聯想來決定去哪裡,令人失望的例子也不少。記得有回在南部看到一個叫「窗風」的地名,興奮趕去,結果啥也沒,只是個平凡至極的鄉鎮交界處。又有一回,在北部被一個叫做「水流東」的名字吸引而去,目的地到了卻連車都不敢下,原車返回。那是個裝甲部隊營區。

面壁良久,左看看、右看看,本來還無事一身輕,漸漸卻和那位老者一樣,心情凝重起來。何去何從,起碼他心裡有數,我則是起站、終站、方向、路線雖都清楚擺在眼前,卻沒了主意。

彰化市,1981

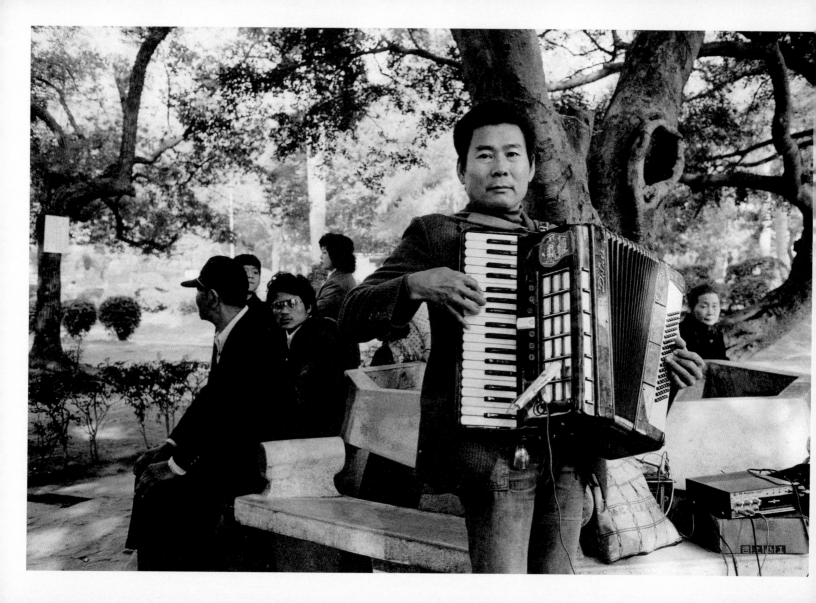

不一樣的望春風。

遠遠就聽到從小熟悉的旋律，雖只是手風琴演奏，無人伴唱，歌詞卻在我的腦海中清晰浮現，忍不住輕聲唱起來：「獨夜無伴守燈下，清風對面吹；十七八歲未出嫁，遇著少年家；果然標緻面肉白，誰家人子弟；想要問伊驚歹勢，心內彈琵琶……」

台中公園的大榕樹下，是愛樂者以歌會友的聚集地，有時是南北管，有時是西式鼓樂，那天卻獨見這位拉手風琴的人。他怕聲勢不夠，還備了一套功放設備及音箱，孤單單的一個人，卻製造了別人整個團的共鳴音量，讓每個角落都飄著這首人人皆知的〈望春風〉。

作詞李臨秋、作曲鄧雨賢將少女懷春之情含蓄又貼切地表達出來，自 1933 年開始傳唱，直到今天都是台灣人在異鄉的心靈寄託，被譽為「只要有台灣人的地方，就有望春風之聲」。我聽過很多版本，但用手風琴演奏，卻令人有前所未有的感受，如同在鄉土味十足的

食材中加入西式烹飪法，使之變成了無國界的新料理。

聽著聽著，就想起了當年的戀愛時光。公園裡的小湖可供划船，湖面那座日本時代留下來的涼亭常被印在明信片及郵票上，旁邊就是繞著亭子划圈圈的小舟。內人在台中上大學，我在高雄服兵役，每逢休假日不是她南下高雄，就是我北上台中。台中公園正是我們經常流連之處，印象最深刻的就是，有回在湖上泛舟還差點翻船。

這位手風琴樂手令我憶起往事，也讓我想起年輕時的內人。或許，當年她也在心中唱過〈望春風〉？

台中公園，1980

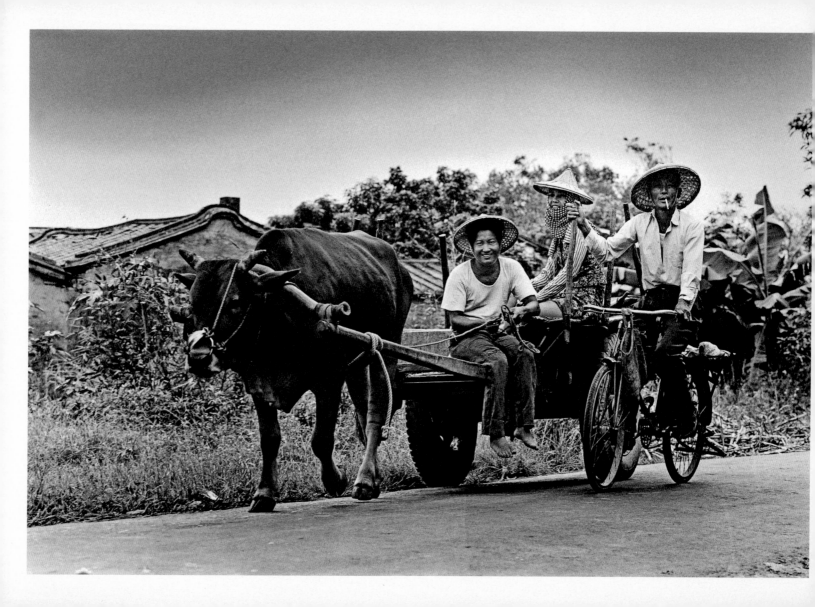

歸園外的逍遙人。

這是離開「歸園」時，於園外小徑所見。一對莊稼夫妻駕著牛車下工，騎單車的長輩順路同行，為了維持等速，不踩踏板攀車而行。三人閒話家常、有說有笑，開懷滿足的模樣，令我尋幽探古的愁緒沖淡不少。

位於今歸仁區看西里的歸園，是清道光年間的台南富紳吳世繩所建，與板橋林家、霧峰萊園、新竹潛園、台南吳園並列為台灣五大名園，因地處偏僻，較少人知。我遍尋不著，四處打聽，方知附近人家稱其為「公館」。在荒郊的雜草叢中找到入園步道，整個心都涼了，放眼所及，只有頹廢傾塌的殘牆斷壁。然而，榕樹參天、丹桂繁茂，假山、樓閣、池塘皆備，全盛期的規模與氣派仍可想見。

兩位蹺課學童在魚池及草叢中找硬幣，原來早年遊客常會在圓拱形的月門上玩滾錢幣遊戲，技術好的人可讓錢幣沿著洞門作 360 度旋轉，但多數均散落草叢。一位年輕畫家在已沒屋頂的正廳架起畫架，將破落陰暗的庭園抹上明亮的暖色調，似乎想在筆下恢復當年的豪門風光。

歸園幾度易手，漸趨殘破，最後由詩人陳江山取得，修葺一番後，定出露台春雨、月門秋色、圓潭垂釣、方沼採菱、石屏晚照、綠堤倒影、虹橋策杖、邱隅古洞、老榕貫石、丹桂飄馨等歸園十景。然而，一切繁華依舊在歲月的侵蝕下風化，湮沒於四竄盤踞的蔓藤樹根中。

我悵然離去，卻聞牛車聲轆轆，當下見證了這分溫馨的農家樂。富貴如浮雲，真正的逍遙與自在，還唯有尋常百姓才能得啊！

台南歸仁，1977

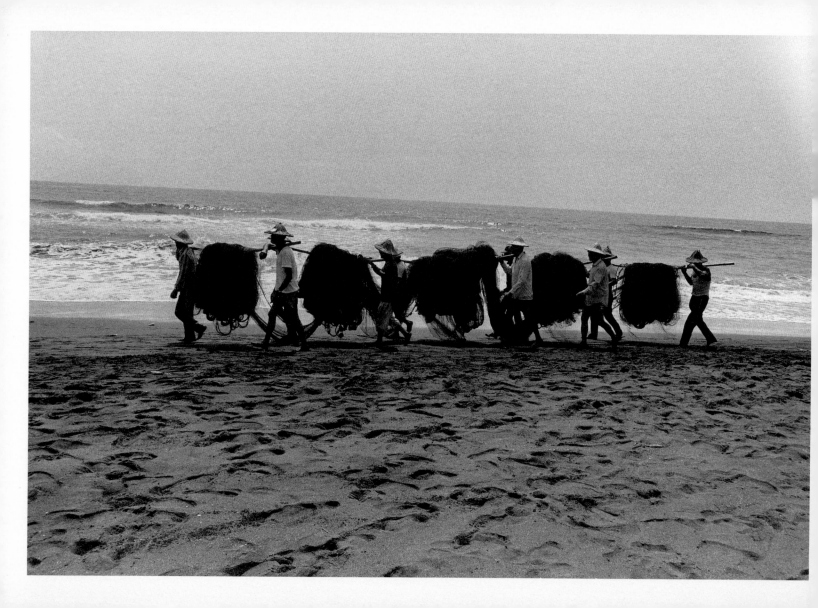

故鄉的牽罟人。

小時候常聽大人津津樂道，誰誰誰又因「牽罟」而發了筆小財。每當夜深人靜，聽到有人打鑼或是吹螺號，大家就曉得又是大豐收，魚網拖不動了。趕去幫忙收網的，只要一次提得動、拿得走的漁獲都可帶回家。在那辛勞刻苦的年代，除了牽罟，沒別的活兒能讓人一夜之間就裝滿荷包的。

聽說滿網時的漁獲，得四、五十個大人才拉得動，可那樣的場面我卻從來沒見過。天黑、又是海邊，小孩不准去。等到我終於長大、會拍照，家鄉的近海一帶已因過度捕撈而魚群漸稀，自家拖一拖就成了。

那年有本雜誌為了製作專題，找全台知名人士寫他們的故鄉，宜蘭縣由我負責。老家絕對不能漏掉的項目，一個是泥沼田、一個就是牽罟。泥沼地軟到田埂都會晃，插秧、除草、割稻不知比一般要辛苦多少倍。可是有地就得用，儘管田中泥濘高到胸口，收割時還得在舢舨上讓人推拉前進。上田埂歇息的農夫個個成了泥人，太陽一晒，泥巴乾裂，就像鱗甲動物。

泥沼田好辦，舅舅家就有一畝，可是牽罟就得拜託爸爸四處打聽了，有消息就趕快打電話叫我回家。從前牽罟多在夜裡進行，因為那時魚多，可後來什麼時辰魚都一樣少，牽罟就改在白天作業了，海水也比較暖和。

那魚網可真大啊，十個大男人扛也費力。沙灘上的這群人準備上舢舨到近海撒網，看他們無精打采的樣子，就知道今天的漁獲也不可能多。在那些個神祕的童年夜晚，令人興奮莫名的螺號聲，再也不可能聽到了。

宜蘭頭城，1982

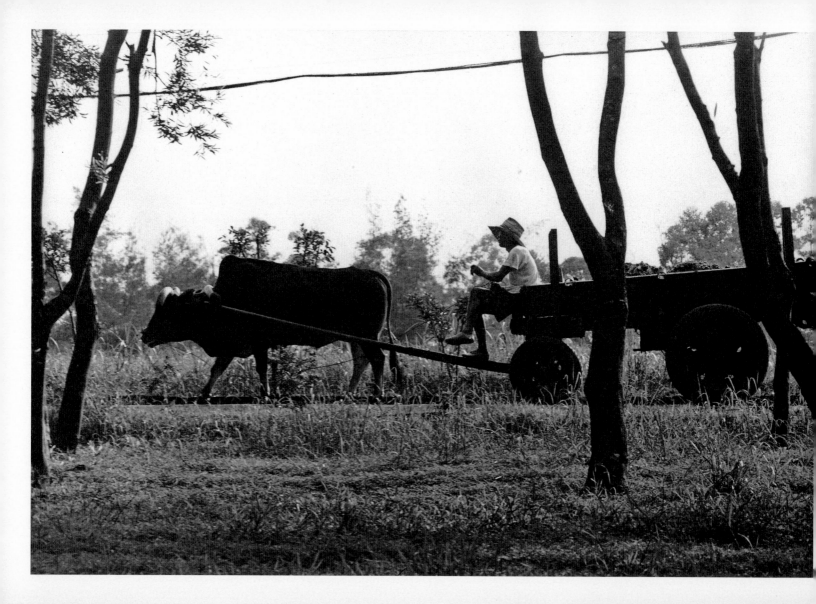

那個時代那些人。

這幕影像的拍攝時間、地點都沒留下記錄,就連底片也找不到了,手邊就只有一張微微泛黃的 5×7 相片。至於怎麼碰到這位農夫,印象也已稀薄,只有細看照片回想,可能是有條溝渠擋在前面,讓我沒法再靠近,只能從這個角度取景。

牛車在鄉間小徑慢吞吞地移動著,牛很老,人也差不多,才耐得住那樣的速度與閒情。雖是回憶,惆悵的情緒依舊令我悸動。在拍照的當年,這種場景在台灣鄉下已不容易碰到,因為一種裝了小馬達、叫做鐵牛的拖拉車已開始在農村風行。還用牛車的農民,不是手頭較緊,就是格外念舊。拍這張照片時雖然覺得好美、好溫暖,但也明白,這位老農好辛苦啊!

農業社會上千年也沒多大變化,這半世紀以來卻整個翻了盤。我總覺得農業社會就像是人類的童年,電腦入駐生活之後,人就沒有童年了。小孩跟成年人接觸同樣的資訊,四歲與四十歲同等熟稔手機、I-Pad,玩起電動遊戲來,說不定還勝過一籌。

想到這點,我就會覺得自己何其有幸,在農業社會誕生、成長,等開始就業,台灣經濟已漸趨好轉,只要肯幹,處處都是機會。電腦時代來臨,我們這一代已有厚實地氣打成的基礎,不至於受虛擬世界迷惑,還能享受科技發達的便利,有機會參與資訊世代的發展。

工業藉著犧牲農業而成就,回望過去,叫人怎能不珍惜、敬重那個時代、那些人?展望未來,又怎能不為子孫設想,留給他們一個乾淨的地球?

地點、時間不詳

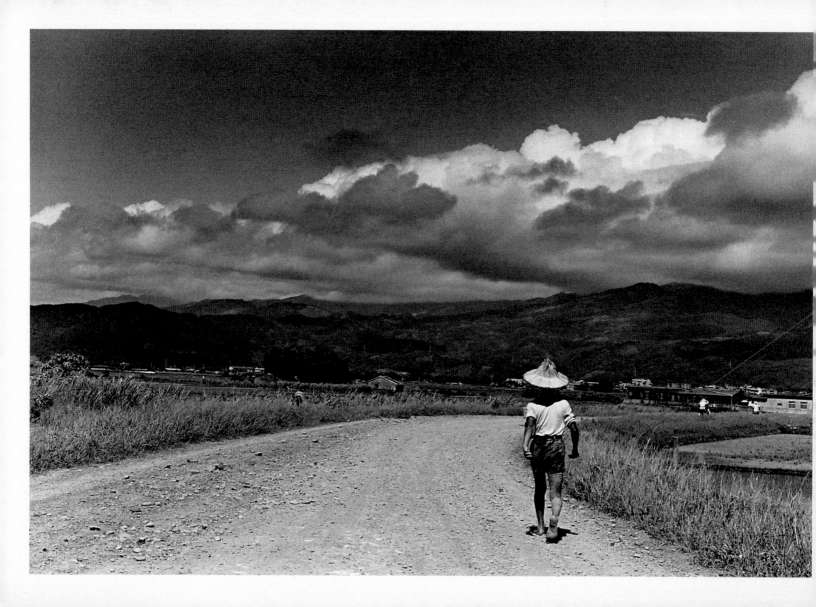

回家與離鄉的路上。

二龍村一個林家小孩在家族公田插了一陣子秧後，獨自提前回家。稍嫌大的斗笠尖頂微微開花，是有時被風刮跑，滾地磨下的痕跡。赤腳踩在碎石子路上又刺又燙，只能身挺直、肩拉寬，讓步履踩得又大又快，才能盡快到家。這背影簡直就是童年的我。

遠方的中央山脈布滿厚雲，豔陽使白雲折射出令人想像不到的豐富層次，讓走路回家這椿小事也顯得隆重、莊嚴起來。對我來說，這一幕其實是童年的結束。他要回家，而在那個年紀的我，成天想的卻是離家。我要離開宜蘭到大城市，我要走向世界。

〈失落的優雅〉專欄以這張照片作結束，然而，十多年前展覽時，我並沒把它納入，原因是無法面對，看到這孩子的身影就會自責：為何小時候不能理解父母的辛勞，為何總是看輕鄉人、看低土地？長大以後，卻是這些回憶支撐著我，讓我在令人愈來愈不確定、愈來愈沒安全感的時代穩穩地踏出每一步。

正是這些回憶讓我堅強踏實。赤腳板的每一步都有石砸的凹痕，成長經驗的每一道傷痕都化為了我內心深處的印記，讓我對某些事情免疫，讓我清澈明白自己失去了什麼，又找回了什麼。

人人對優雅的解讀不同，它可以是一種養尊處優，也可以是一種身段、內涵或風采。以我的體會，那應該就是孔子所說的「克己復禮」，是一種把自己縮小，天地反而會變大的境界。人人克己復禮，許多失序的現象就能恢復正常，也才能再度找回失落的優雅。

宜蘭礁溪，1976

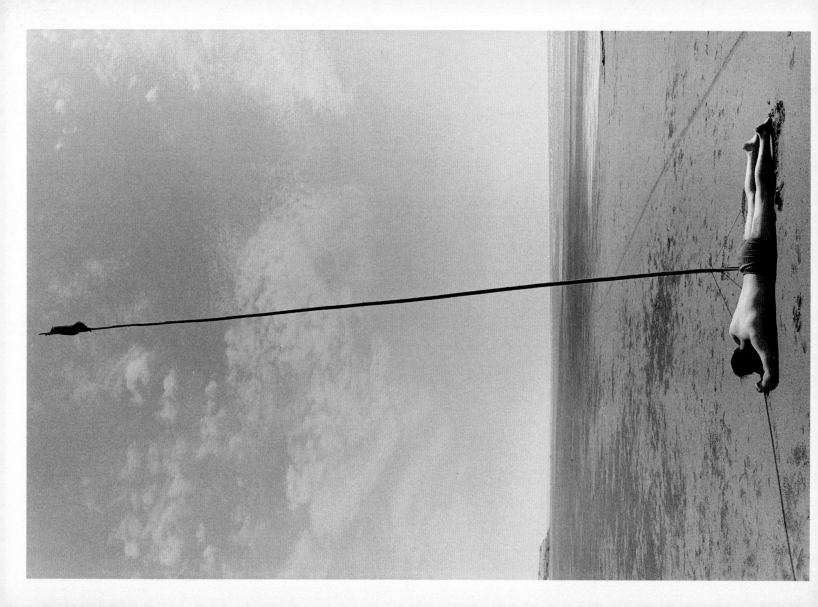

台灣無論在哪裡都很容易看到海，哪怕身處高山，放眼望去也是水天一線，很難想像有些內陸地區的人竟然一輩子沒見過海。回想起來，怎麼我去海邊都是跟朋友，到山裡卻總是獨行？這可能跟從小養成的習慣有關。老家頭城就在海邊，可是父母口中的海就等於凶險，嚴禁我們私自下海，大人從未帶空陪孩子玩，因此我們就三五成群地偷偷往海邊跑、水中跳。

位於苗栗的通霄海我只去過兩回，照片拍得雖不多，被我選入展覽的比例卻很高。那邊的海跟家鄉不一樣，蒼茫冷寂，讓人不想親近，反倒是在邊闊的沙灘上，經常能發現令人意外、像夢境般的畫面。

那天我四處蹓躂，見到這位男子趴在沙灘上熟睡，大概已經游過一大圈，累壞了。他沒朋友，就那麼孤伶伶一個人，也不知為何選了個警戒旗的位置，看起來就如同被一把很長很長的標槍釘在地上，又像是一尾中了鏢的魚，認命地躺在沙灘上，動也不動。

那天沒風，旗杆上的小紅旗就像一塊攤垂的抹布，更讓人覺得騎在那兒絕不可能舒服，有如遭受燒烤懲罰。可是，那人顯然已深入夢鄉，連我步步逼近，佇立端詳，又舉起相機「喀嚓」按快門，也毫無所覺。

四周空無一物，讓我看出了他躺在這兒的道理。左手握著固定旗杆的細繩，就是與現實世界的聯繫，只要抓著不放，隨時都可從夢中脫身。

苗栗通霄，1981

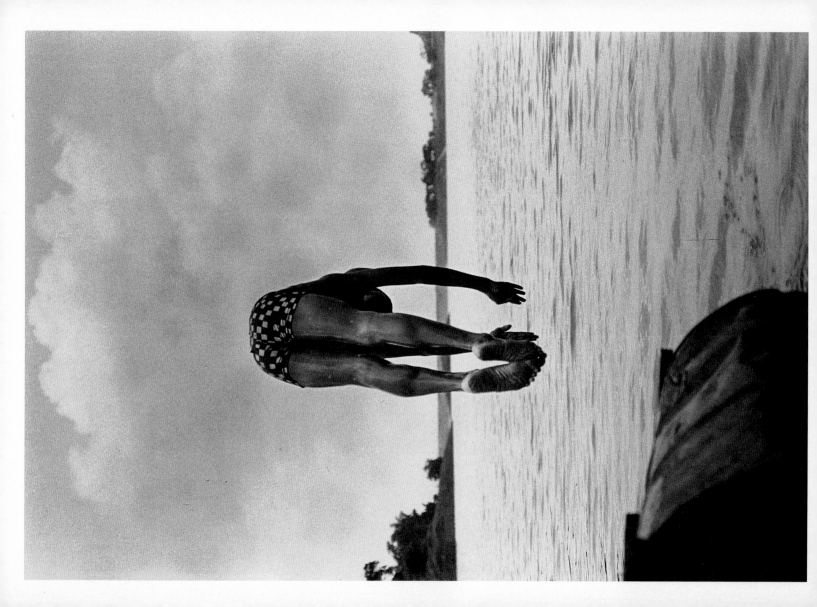

那
夜
的
裸
泳
。

畢生第一次，也是至今唯一的一次裸泳，就是在嘉義蘭潭，並非一時興起，而是現實考量，因為我在潭邊露營，第二天一早就要到處逛，怕內衣褲乾不了。

帳篷是只見過一次面的李君搭的。之前，我在台南歸仁一座荒廢的園林拍照，李君正巧在那兒寫生，熱心地告訴我，他家附近的風景美極了，若到嘉義，一定要跟他聯絡。一年後，我撥了個電話給李君，他想了片刻才記起我，但立即表示歡迎，並為我安排行程。

蘭潭是三百年前荷蘭人建來訓練水師時，又叫做紅毛埤，日本時代改為水庫，又成為嘉義市自來水廠的蓄水池。當時潭面占地四百甲，如今的資料卻顯示它縮了一半。記得那天我在李君經營的文具店等他打烊，跨上他的摩托車後座已是深夜十一點。一路漆黑，車燈精確到之處，驚擾了不少踡腳臥我的情侶。

李君手腳俐落，三兩下便搭好了帳篷，脫了個精光，邊嚷邊往水裡跳：「我還沒洗澡呢！」人家這麼洗澡爽。我當然也不好扭捏，當下依樣畫葫蘆。水溫比氣溫略高，非常舒服，看不見的大魚小魚不斷擦身而過，感覺之奇妙，只有親身體驗過的人才明白！

第二天清晨，從帳篷一探頭，才發現四周有多美，只覺得自己裡裡外外全被林木、草地、湖水的翠綠給融化了。李君接著鑽出來，見我滿臉沉醉，得意地笑了：「沒讓你白跑吧？」傍晚告別蘭潭，在湖邊碰到一位善泳者，我迅速將他跳水的美妙身姿凝在畫面正中，也就是水天交界之處，還有那天的愉快記憶。

嘉義市蘭潭，1978

歲月之矢

小世界的秩序。

辦出版社與雜誌社的那些年，我每天必定經過新公園（今稱二二八和平紀念公園），見過無數在裡面打發時間的人。無論是運動、約會或休息、午睡，都各有習慣的角落，彷彿在公共空間也得找份歸屬感。

我自己也是如此，上下班永遠走同一條小徑，只有偶爾心煩或工作壓力大，才會繞到別條路上，那時就會隱約感覺、拐個彎氣場看看不同。多年來，我在公園裡拍過許多照片，奇奇怪怪的場景看了不少，其中又以這一幕最讓我震撼，因為它是完全無法憑空想像出來的。

老人大概是累極了，才坐下不一會兒就睡著了。身軀無可依靠、慢慢向前傾，在即將撲倒的那一瞬間，又會本能地恢復到原來的坐姿，彷彿在夢中也有自我保護的潛能。

搭在他肩上的那條舊毛巾，都已經洗薄了，卻仍然乾乾淨淨，方方正正地鋪著，一點也不隨便。手杖其實只是一節鋁管，也不知是從哪兒撿來的，被擦得發亮，擺得時候恰規矩矩，呈90度角。而那雙手套，一般是水泥工、捆綁工幹粗活用的，卻被他如珍貴之物一般對待，平平整整地攤開來，讓我猜想他是一個指頭一個指頭地脫手套的。

老人的腦袋看不見，但這些東西卻與他有著一種緊密的連結；就連座下的方塊磚、身前的不規則石板都加強了整個空間的秩序與比例。不知老人多大歲數，但唯有一輩子的嚴謹自律，才有可能在最不經意、或甚至精疲力竭的時刻，仍然維持著一方小世界的秩序！

台北市新公園，1990

歲月之矢

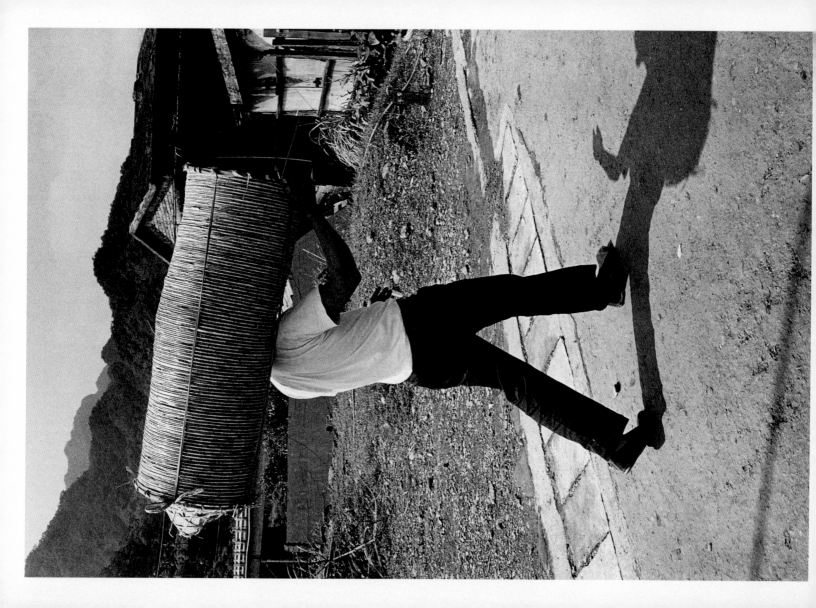

打斗笠的人。

三十年前的平溪可寂寞得令人發慌，即使大白天村裡也鮮見走動的人影。一切都停留在台灣開拓之初的樣貌，剛到此地的外地人，還真會覺得這是個荒置的電影片場。誰又能料到，如今的平溪天燈節聞名國際，吸引了無數觀光客。元宵節夜裡，成千上萬只大大小小的「孔明燈」同時升空，將黯黑的天空點亮成一片璀璨。以燭火加熱空氣讓紙燈籠飄浮空中，正是時下流行的熱氣球前身，相傳那是三國時期的諸葛亮發明的，用以傳遞軍情，並讓司馬懿大軍誤判為星辰；傳入民間之後，沿襲而成向天祈福的習俗。

當年走訪平溪，是為了一篇報導——〈尋找基隆河的一滴乾淨水〉。溯源而上，找到從岩縫湧流的出水處後，發現涓涓水流幾百公尺內便有人家接管飲用。河水一路流入台北盆地，沿途被採礦廠、工業廢水及陸垃圾重重汙染，清澈甘泉終成滾黑濁流，匯入淡水河出海。那篇攝影圖片故事曾發表在陳映真先生創辦的《人間雜誌》上，可算是我生平所做過的唯一「新聞報導」。人們高興的是，現在的基隆河已整治乾淨，只是河水清了，人們卻又忙著把地面弄髒。平溪不再是個被遺忘的山村，假日一到，人潮不亞於都市鬧區。

那天，我在空蕩蕩的村口觀察地形，看見這位打著一大落斗笠的販者從山路那頭漫步進村，臉被遮住，彷彿所有斗笠都戴在自己頭上。書寫任事，令我好奇這一落貨到底有多少，仔細算了兩遍，整數一百，想必是個好買賣。

比起現在，那個年代可是什麼都講究分寸、道理。

台北平溪‧1980

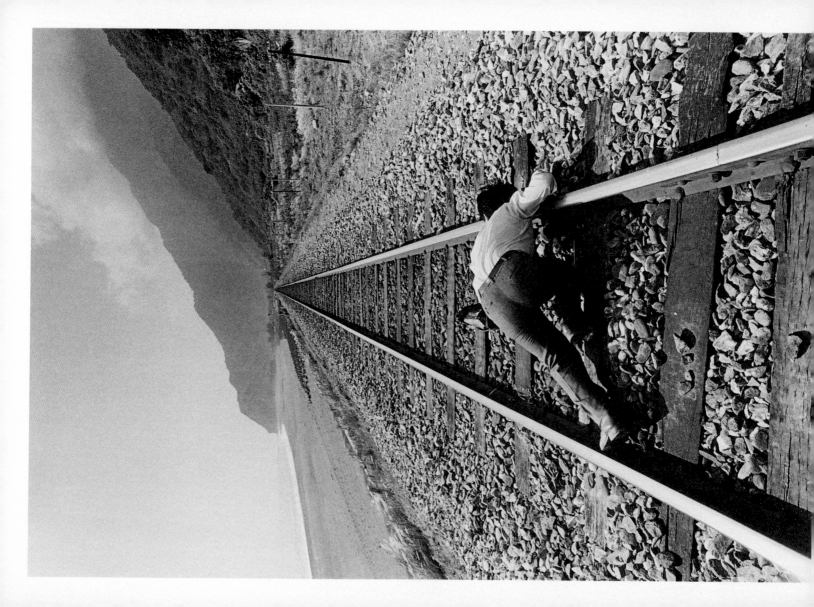

聽那遠方的火車軌聲。

為了攝錄火車駛過花東海岸線的一段畫面，外景隊找好地點，定好腳架、換上長鏡頭、校正色溫、測曝光值，然後助理將四分之三吋的錄影帶卡進他隨身背的大機座中，等候正在對焦的攝影師發號指令。只要目力所及，見到火車影子就得立刻開機。然而，十分鐘、十五分鐘、二十分鐘過去了，大家等焦了，台灣東南部盛夏的烈日是能把人烤香的，而我們唯一的那把傘正在護著攝影機座。

澳州攝影師小杜，取景角度一向甚偏目險，在蘭嶼拍小飛機起飛時，若不是所有人的尖叫聲使他立刻縮頭，腦袋肯定會被削去一半。而這回，他又偏把攝影機架在令人捏心吊膽的距離，整個人就是不會被車廂擦到，也很可能被風力吸去。但他硬是要強調火車貼身而過的飛速感，不聽勸。

我們沒有火車時刻表，半個鐘頭過了，還不見任何動靜。火車到底什麼時候才來呢？一向機靈的製作助理靈機一動，趴在枕木上，用耳朵貼住鐵軌聆聽。這一幕孩時愛玩的隔空聽音把戲，令大家在酷熱難熬的處境中也禁不莞爾，個個開口大笑，卻又立刻閉嘴，好讓他聽個仔細。大夥兒就連動也不敢動了。

這次的外景作業所拍回來的帶子雖然不多，但硬是被小杜剪輯成上、下兩集。事隔這麼久，我把節目內容忘了，倒是記得小杜配的音樂是 John Surman 的薩克斯風獨奏，把東海岸夏日風情化成令人事昉的意象。而這張照片則是僅存的工作現場記錄。

花東海岸鐵路，1982

歲月之矢

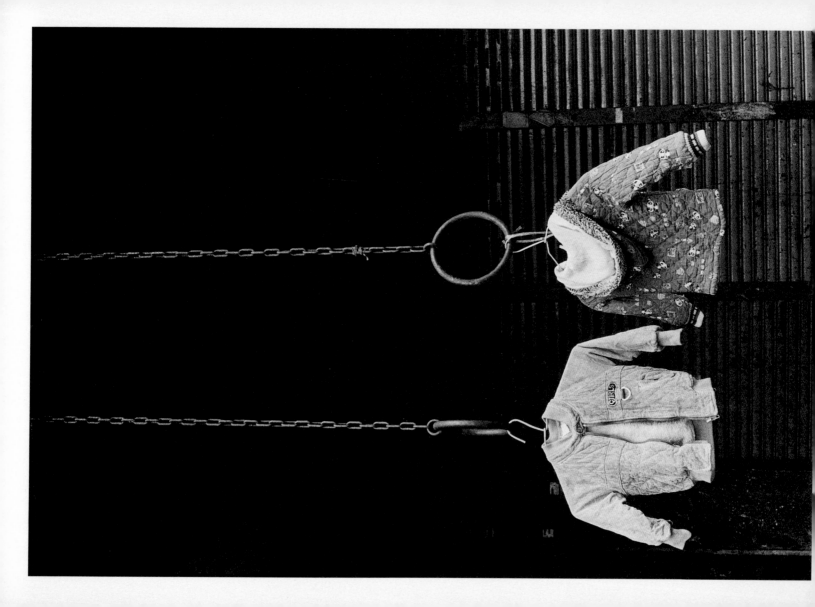

迪化街兩兄妹的外套。

回想拍照之初，台灣很多傳統東西都被認為是落伍的、被民眾急著拋棄。大家的眼光都向前看，老東西不管好壞，能拋就拋。從1851年就開始聚集商家，以辦年貨聞名全台的台北市迪化街，於日本時代大正時期興建的仿巴洛克式建築，就在眼前這麼一間間給拆了。倖存的幾間，如今倒成了吸引觀光客的亮點。

那天我在迪化街記錄了很多老房子的外貌，但讓我感觸最深的、卻是在走廊下看到的這幕景象。兩條用來健身的體操拉環操長長地垂下來，分別吊著可愛的小外套。一看就知道，這是對小兄妹的衣服，會被這麼當回事地晾在那兒，可見小孩是如何受到父母的細心呵護。

望著望著，童年往事浮上心頭。家裡孩子多，爸媽必須非常勤儉才能持家。兄弟姊妹的衣服都得輪著穿，我穿二哥穿不下的，二哥又穿大哥穿不下的。媽媽好幾年才會買一次新衣服給我們，選購時仔細檢查布料耐不耐磨，縫線夠不夠密實，款式、花樣都不重要。還要能按照小孩現在的身材買，得大上一、兩號，縮過水後補腳、袖口捲上兩摺，新衣、新褲，穿在身上總是其醜無比，直到衣褲快穿破了，才會真正合身起來。那種長期鬱悶的感受真是難以形容。

盯著這對兄妹的兩件小外套，我真是打心底羨慕。尺寸一定是兩兄妹穿起來恰恰好的，這個年頭，已經沒有人像我們那樣過日子了。

台北市迪化街．1979

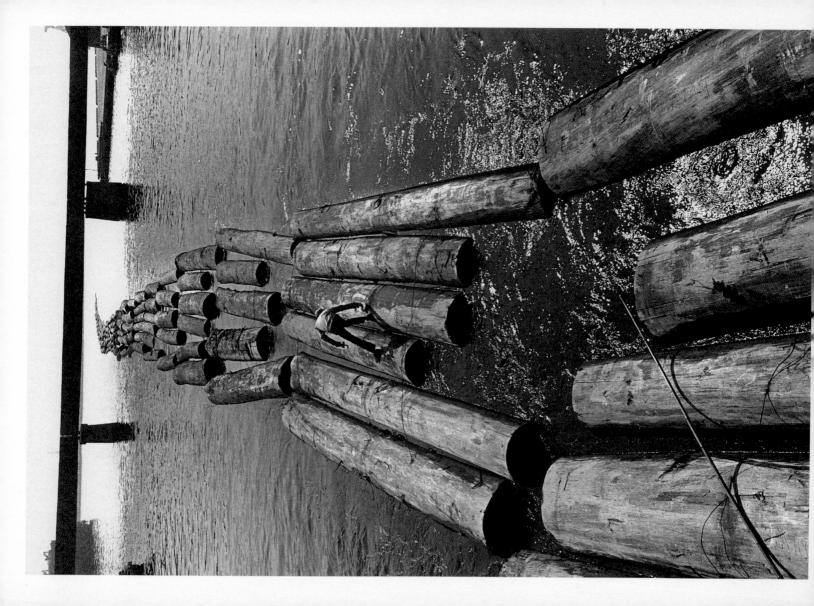

愛河上的棧道。

愛河是高雄市的觀光亮點，綠地公園綿延數里，除了常態性的街頭表演，每年的元宵燈會、端午龍舟競賽及風帆活動也都吸引大量人潮。然而，這樣的風貌，可是歷經了三十年的整治。

二十歲那年我入伍服役，被分配到海軍艦艇隊，船隻停靠的碼頭就是愛河出海口。放假時，我們的活動範圍多半在兩岸，汙濁惡臭的河水，令人打從旁邊經過都得摀著鼻子。每每望著被垃圾、工業廢水、船隻漏油嚴重汙染、黑到發亮的水面，就覺得它該叫臭河！

原始的愛河只是一條數公尺深的小川，從出海口到上游被民眾分段稱為頭前港、後壁港等等，直到日本時代才有了「打狗川」的正式名稱，後來又被改名「高雄川」。日本人擴建高雄港時將河底挖深、河道拓寬，成為運送原木的主要渠道。

1948年颱風過境，河岸邊的一家「愛河遊船所」招牌毀損，只剩「愛河」兩字。一對情侶在附近跳河殉情，記者在報導事件時將殘缺的招牌也拍進照片，經過報紙傳播，愛河之名開始盛行。

拍這張照片時，河水已經開始整治，但還沒人敢下水游泳。外國貨輪停靠在高雄港外，木頭就那麼一根根地滑入海中。幾乎是整條船的木頭，只有一個人在上面跳來跳去，釘來釘去，用鐵絲把木頭互相鈎起來，就像水上棧道般浮過愛河，直達內陸的木材工廠。

那是我首次看到老一輩高雄人所熟悉的畫面，也是唯一的一次。幾年後，愛河兩岸的合板業敵不過東南亞國家的低價競爭，陸續歇業，這番景象就再也見不著了。

高雄港・1982

歲月之矢

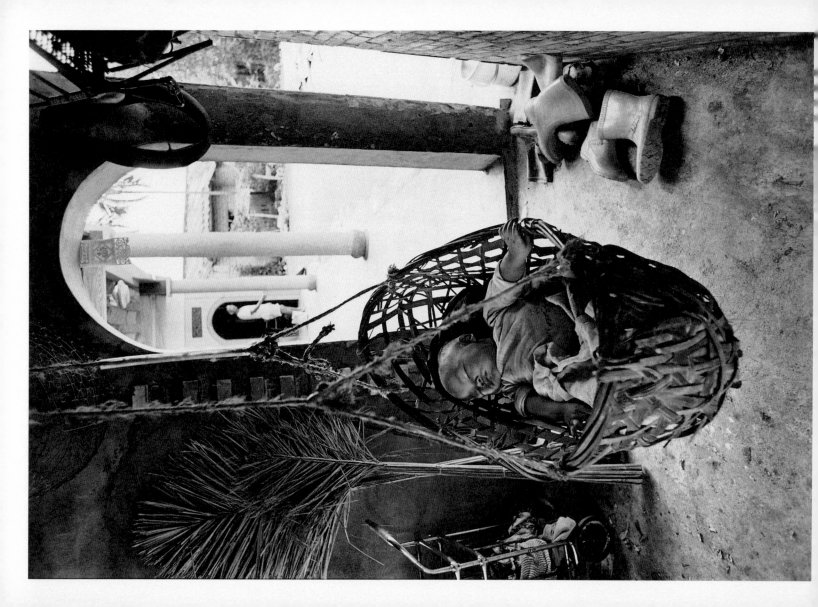

歲月之矢

高雄舊美濃・1979

農具間的搖籃。

這個搖籃顯然是農具主人自個兒欣竹編的，粗細不一的竹片，只求省料、不求美觀，因陋就簡，綁牢便成，連掛搖籃的繩子也是幾截短繩打起來的。嬰兒睡得如此香甜，手還握著搖籃邊；陳舊的搖籃應該已經裝過好幾個小孩了，粗糙的邊也磨滑了，不至於刮傷細嫩的皮膚。

記得那次去美濃，為的是採訪蝸牛養殖業。在那時，台灣沒人敢吃蝸牛，可是歐美各國卻視蝸牛肉為上等佳肴，需求量驚人。野生採收供不應求，人工養殖便成為主要來源。由於利潤不低，台灣南部的一些農村、鄉鎮便開始嘗試養殖。

當時的我在《家庭月刊》工作，舉凡雜誌所需、從化妝、烹飪到農業、畜牧的配圖都得拍攝。有人投了篇蝸牛養殖的稿子來，我便專程從北往南下。那一趟所拍的其他照片早就不知去向，倒是這幅嬰兒熟睡的景象讓我難忘，被留了下來。

大白天裡，大人們不是下田就是在忙別的活兒。蝸牛養在後院，層層疊疊地爬在雞籠、鳥籠中。沒人照顧的孩子被吊在農具間裡，空的鐵絲網籠掛在牆上。過道的兩把掃把，是拿樹上直接砍下的枝葉、晒乾捆成一把就成了。這家人的刻苦勤儉一目了然，但肯投入蝸牛養殖，又說明了他們具備冒險精神。

算一算，小嬰兒如今也三十好幾了，而且很有可能繼承家業，成了富裕之人，因為後來台灣發展成世界最大的蝸牛養殖區，不但出口活蝸牛，也出口冷凍蝸牛肉及罐頭製品，每年出口貿易額達數億美元。

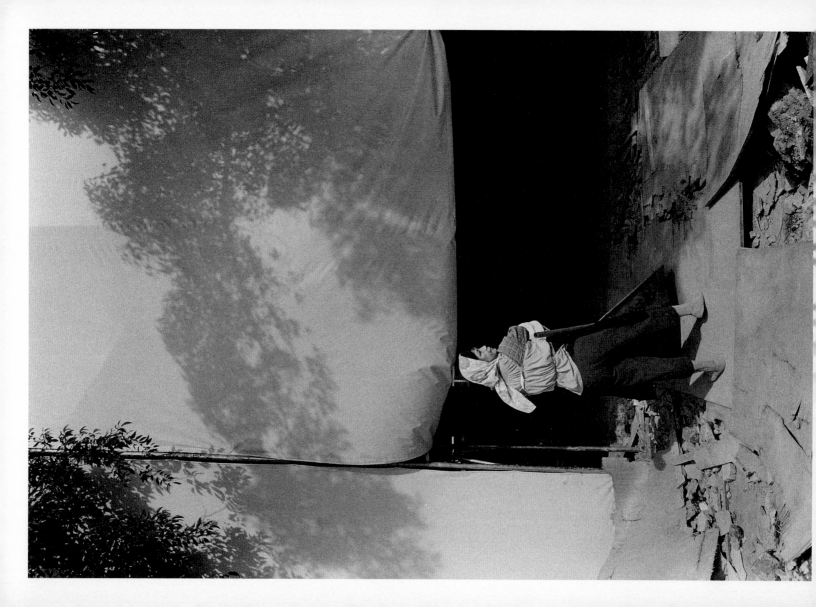

中山北路的滄桑。

台北市中山北路的一棟商業大樓正在翻修，一位女工推著單輪裝備車，來回將室內清出的廢棄物運到垃圾集中處，幹得雖是努力活，背影卻十分優雅。

走過中山北路就等於走過台灣史。清朝她是台北城的風水軸線；日本時代她是通往神社的敕使街道。台灣光復後，各國紛紛將館舍設置於這條路上，使其成為島上最為國際化的區域。韓戰爆發來年，美軍顧問團進駐，這一帶開始出現專門招待外國人的娛樂場所。越戰爆發後，台灣成為美國大兵暫離戰場的度假勝地，聲色場所充斥於中山北路的巷弄之間。

記得我剛來台北時，中山北路上美軍很多，有穿制服的，有穿便服的，還經常可見時髦花俏的美國大門。著名的晴光市場專賣舶來品，除了各類二手貨，還有從美軍招待所流出的罐頭、洋煙等稀罕物資。大家總想攤有點好東西，就會到那那兒逛逛，我的第一台120放大機，還有幾件牛仔褲、毛衣都是在那兒買的，雖是舊貨卻也不便宜。

美軍撤離以後，日籍觀光客湧入，視中山北路為極樂台灣。上世紀七○年代末，婚紗攝影工業從這裡興起，傳遍華人世界。如今，晴光市場一帶宛如菲律賓小鎮，充斥著外籍勞工群聚的餐館、雜貨店。

中山北路的變遷，這也是其中一景。人行道的樹影打在阻隔施工背景的布幕上，為場景添了幾分情調，彷彿上映著中山北路的幻化與滄桑。驕陽之下，女工進進出出，搬走被時代淘汰的碎片，身段一貫優雅。

台北市中山北路·1990

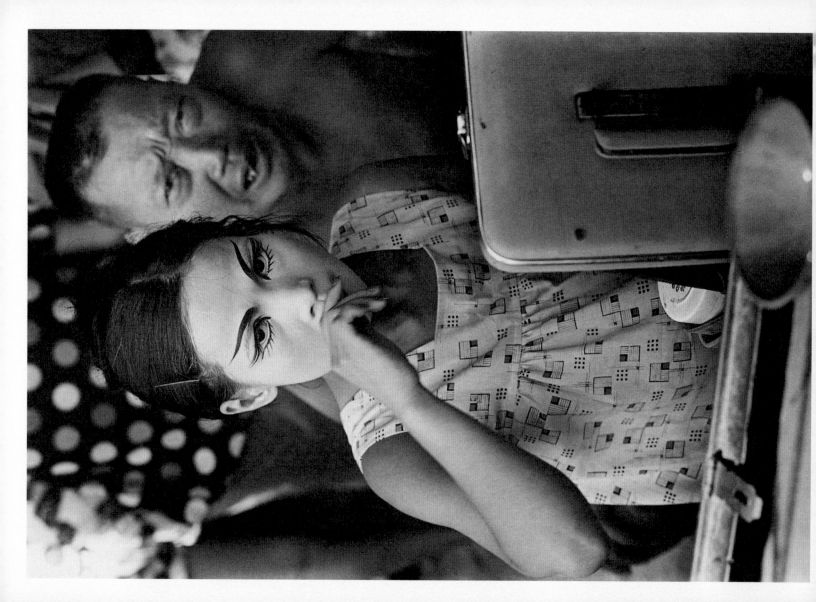

這雙眼神既不像她本人，又不像戲中角色。到底像誰？從鏡頭與之對望，我不禁征住，日後每次重看這張照片，還是會覺得被這位在後台上妝的旦角的眼神深深凝視著。

竹北義民廟是台灣北台灣客家族群最重要的信仰中心。每年中元節前兩週就有普渡盛會，當時的廟宇規模不大，只有二殿二廊二橫屋，埕前祭品卻極為鋪張。平日省吃儉用的鄉民把壓抑已久的口腹之欲全解放了，敬神祭鬼只能表達心誠，三牲五禮還不全是人吃的。

我來過義民廟兩回。頭一次才剛拿相機沒多久，隨著《漢聲》雜誌主管前來見習，只有扛腳架包包的份兒，被指定的照相任務是將大醮壇的彩繪圖案一一拷貝，乏味之至。第二回是在《家庭月刊》出差，自己當家，愛拍什麼就拍什麼，熱鬧場景我一向不來勁兒，可取的畫面不多，但在廟側的草坪上看到這個戲班子，就知道有照片可拍了。

剛搭好的戲棚後台，幾位演員正在各自打理當晚要上戲的行頭。後台不但是他們的化妝間、更衣室、道具房，也是下戲後的休歇處，木板上草蓆一鋪，就是床榻。戲班子如同遊牧人，戲棚就像蒙古包，食衣住行全在行囊，哪兒有戲唱往哪兒行。

這位母親為不足歲的嬰兒哺完乳後，開始聚精會神打粉底、勾眉、描眼線、溫柔在她顋頰唇髮夾、抬頭凝望的瞬間，我按下了快門。這已若兩人，就在她齒顋母容顏消失在一抹之間，凌厲的神色判不是眼神，而是歲月之矢，犀利地射穿人情冷暖，也聞滄桑。

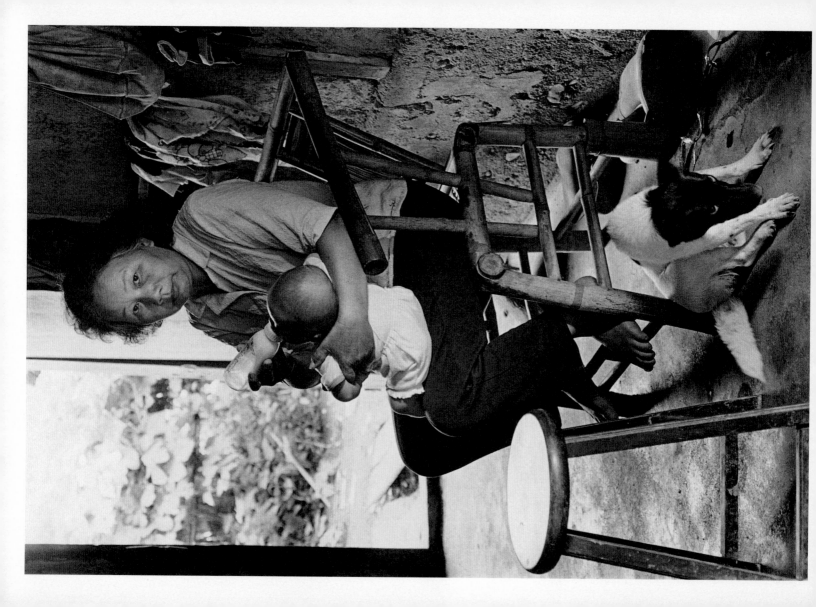

老田寮的茶、人、狗。

會去老田寮是被一只老茶包裝所吸引。四兩茶葉用正方牛皮紙，四角均勻疊向中央裹成扁袋，上面印著手繪的一口罈子，罈肚有「苗栗名產老田寮茶」字樣，罈旁描著幾株茶樹，紅黑綠三色的石板印刷古色古香，好像是一份久遠的禮品。

茶的味道早忘了，可是包裝設計卻一直存在腦海裡。為了去那兒看看，我東查西查，又問又找，來到附近才知道，明德水庫建好後，原來的山居村民成了湖邊人家，老田寮古名漸無人提起，所產茶葉也被更名為明德茶。

當時正值夏茶採收期，盤據山頭的一排排茶樹間，點綴著採茶人的花衣竹笠。我雇了艘船繞湖一周，直探深處，終於發現四座傳統客家農舍。上岸一瞧，卻有三戶是空蕩蕩的，沒搬走的那一家也只有夫、妻、老母、嬰兒，外加一條狗。

男主人一說起茶葉就神采飛揚：「我們這裡的茶在日本時代最出鋒頭，每回比賽老田寮都得第一名，改叫明德茶，名氣反而小了。茶葉在這兒是很奇怪，對水土氣候非常敏感，山頭茶樹的味道和山腰就是不同，這座山和那座山也不一樣。」

幾公里外就是一個熙熙攘攘的小鎮，這裡卻與世隔絕，安靜到蟲鳴鳥叫都清晰入耳。一家人深居簡出，沒鄰居串門子，也難得有訪客上門，甘願這麼守著寂寞，守住養育了幾代人的家園，讓我不得不佩服。告辭時，看到主人的母親坐在老竹椅上餵孫子吃奶，神情透著堅毅；倒是趴在她腳下的那隻狗，模樣十分哀怨。

苗栗頭屋，1978

歲月之矢

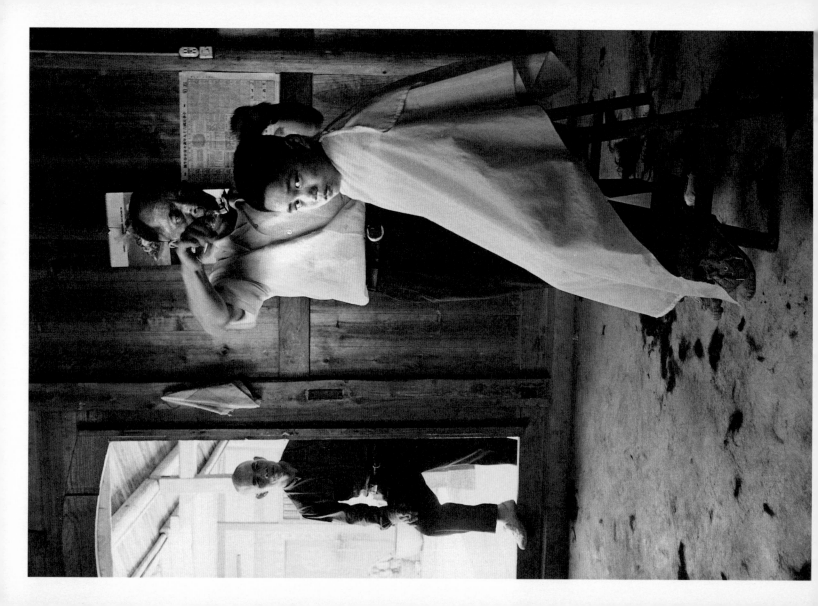

體會到什麼叫哀傷。

那天，這家族的男丁無論輩分、長幼，全都理了個大光頭，人人一臉肅穆。這是個人口嚴重外流的山村，儘管各房群居一處，人丁依然不旺。年輕人耐不住寂寞，寧可到城裡找份勉強糊口的工作，也不願守護祖先辛苦開荒墾出來的良田與家園。遊子返鄉次數一年比一年少，難得的家族大團圓，喪事又比喜事人到得齊。

這戶人家的最長者壽終正寢，特地從平地鎮上請來剃頭師傅，為服喪的男丁一一落髮。這和閩南人的喪葬習俗截然不同，一般而言，服喪百日或七七四十九日內不動鬚髮，以示對死者的哀慟與孝悌，但喪家正在追思恍然之中，我也不敢貿然發問。

瑞里位於嘉義縣梅山鄉三千多公尺高的山區。放眼望去盡是竹林與茶園，群峰蒼翠盈滿，茶香竹翠沁入心脾。這一大片山林原是鄒族人達邦卡那卡那富社的活動範圍，但原住民對土地一向只懂得使用，不知擁有，因此在 1797 年被漳州人用布、鹽、刀、鼎、火柴等民生品給交換了去。自那時起，少了一大片狩獵林地的鄒族人便節節退至更偏遠的深山求生。

剃頭師傅的表情也有如喪親。懵懂的孩子正襟危坐，生、老、病、死對他來說，本是隔了好幾層的名詞，但籠罩在凝重的氣氛中，自然體會到了什麼叫哀傷。家族成員有老有小，有青年有壯年，每個人都像是彼此的過去或未來，相互提醒人生各個階段的風景。望向鏡頭的孩子，眼神竟也承載了些許滄桑。

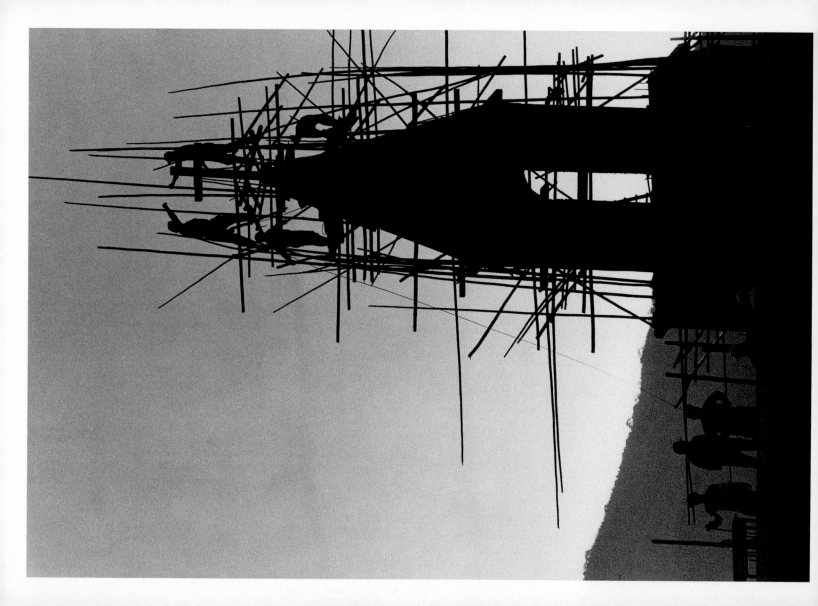

羅浮，這個地名令人印象深刻，卻沒什麼特色讓我留下印象。幾次都只是路過，一回是上爺亨村，一回是越嶺進入宜蘭縣境內的太平山，工人正在整修教堂屋頂的這張剪影，成了我對山村的整個記憶。

現在的羅浮可是大大不同了，之後我雖沒再前往，但從復興鄉（2014年底改制為「復興區」）的官方網站知道，這沉睡久久的村子已完全甦醒過來了。除了有一間吸引遊客的泰雅族織布館，魏德聖監製導演攝製《賽德克‧巴萊》所留下的電影片場也成了新的觀光景點。

回憶的線索如此單薄，我只有把這格畫面的前後影像從底樣片中找出來審視。誰知六格的底片竟都是從同一角度所拍，每格畫面的差異只是工人動作的些微變化，而且這還是一卷三十六張底片的片尾，關於羅浮的其他影像，一張也沒多拍，追想罷壁！

令我好奇的是，為何那天我會動也不動地連拍六張呢？我仔細用放大鏡察看不同影像的細微差異，終於明白了！原來我希望所有工作人員的身影都清晰——尖塔上有四人，屋頂陰影中站了三位。他們一直不停地在動，我只有努力搶快門，拍到十字架沒被工人擋住的瞬間。

這和我平時取景的方式不大一樣。通常我都在意捕捉人的動作，但這個畫面我卻希望他們杵在那兒不動，讓最高處二人的身影成為指向上天的圖騰。就像那垂直盡量節省材料的竹竿鷹架，那剛剛聳立好的十字架，莫不是在鄉往天際。

桃園復興羅浮‧1984

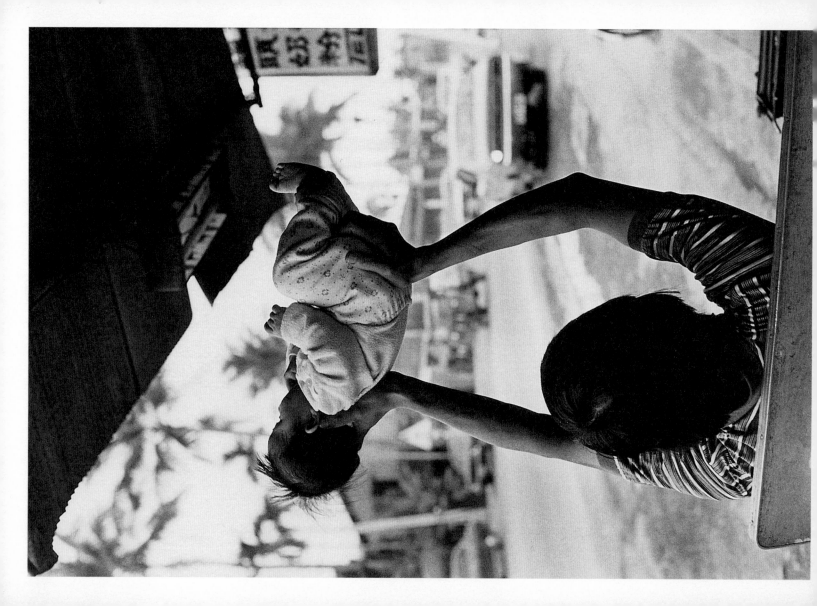

年輕爸爸將不足歲的兒子舉上舉下，看來是久經把練才會這麼俐落。臂膀起落的速度雖然稍嫌急促，但由他托捧小腦勺、小臀部的溫柔以及嬰兒的舒服模樣看來，這兩個巴掌其實就是爸爸溫暖的懷抱。

這是屏東縣佳冬鄉的一個小雜貨鋪，也是客運的候車站。這位得意的爸爸並非等車，而是來蹓躂的，巴不得上車下車的每位鄉親都能看到他的心肝寶貝。

佳冬是高雄到枋寮沿海公路的一站，原名「茄藤」，位於屏東平原最南端，原為「馬卡道」平埔族的部落。根據資料，此地早年是大陸移民來台的一個登陸點，目前尚有不少列為三級古蹟的古厝，可是我一下車心就涼了半截。柏油路兩旁並排著幾間毫不起眼的小商店，景色之單調陳悶，令人無法想像。全台源自「茄冬」的地名不勝枚舉，難道我想去的是另外一個地方？

半個鐘頭之後，我終於明白，公路根本不經過市中心，車站也被設在外圍。這跟當地的特殊環境境有關，打屯墾之初，佳冬就是為防禦而形成的聚落，所有房舍緊密相連，就像層層牆垛般自成一個封閉自足的世界。外人固然難以進來，但日後自個兒想要發展也沒那麼容易了，就連結合高屏地區的便捷運輸系統也不得不繞道鎮外。鄉民到車站要走半天，來往過客也無法從車上欣賞古味十足的街道。

在這麼封閉的地方，好像要很費事才能看到什麼。處處想要跟人分享喜悅的這位父親，成了佳冬給我最強烈的印象。

屏東佳冬，1980

歲月之矢 ——————

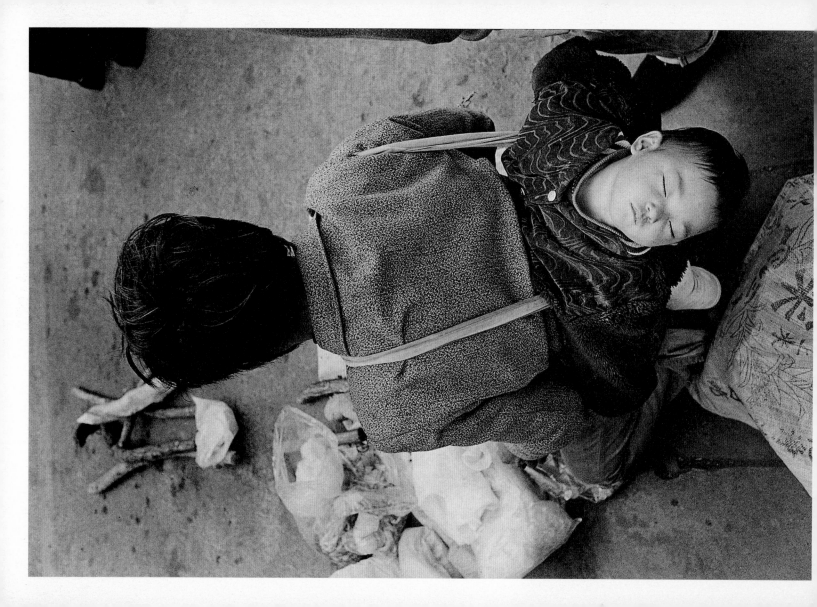

不是每個懷抱都柔軟。

據說，孩子的媽媽在生下他之後就離家了。這位爸爸是個草藥郎中，擺在地上販售的一根根藥材都是他親自上山採來的，但也沒幾樣；就是翻山越嶺也得背著孩子。默默跪坐著背脊單薄，背帶又太鬆，小孩貼不住、彎著身體，仰著腦勺居然也能睡得這麼香甜，絲毫不受啥囂囂驚擾。

萬華是台北最早發展的區域。十八世紀初，在此居住的平埔族人以一種他們稱為「Bangka」的獨木舟作為交通工具，循淡水河、新店溪與漢人交易茶葉、番薯。因聚集的獨木舟眾多，族人便以同音字「艋舺」為地區命名。雖然日本政府後來將之改名「萬華」，以期「萬年均能繁華」，但「艋舺」依舊是民間慣稱。

萬華夜市如今以各式各樣的台灣小吃聞名，從頂級的海鮮餐廳到價廉物美的大鐵桶煮肉粥都有。然而，早年這裡還四處可見雜耍、變魔術和江湖郎中的各種把戲，堪稱台灣舊社會市井生活最豐富的呈現。當然，在生命煎熬中苟延殘喘的邊緣人也不在少數，這位身華母職的父親也是其中之一。

讓我深為感動的是，他雖然那麼那麼困難，卻不願像有些攤子那樣，為了博取人們的同情，白紙黑字大大地寫滿了悽苦。他同意讓我拍照，我卻不忍正面取景，留下他飽受生活折磨的痕跡。孩子依舊睡得香甜，按下快門的那一刻，我忍不住在心裡呼喚：孩子啊，不是每個懷抱都柔軟，但這單薄的背脊已是爸爸的唯一─！

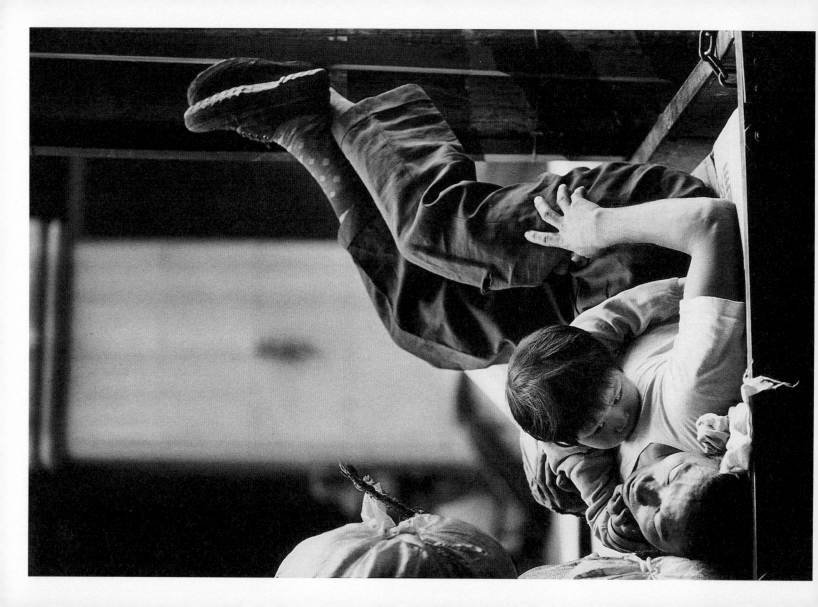

夏日清晨的迪化街總是比台北其他地方要勞作得早些，尤其是大橋下的人力市場，在天亮前泰半已做完主要交易。等待天明受雇的臨時工人，將封包打捆的南北貨搬上車或卸下來交給店家後，有的枯坐，有的就在貨車上睡起回籠覺來。跟爸爸一塊來的這個小孩顯然一點也不睏，小手任在爸爸的臉上摸來捏去，還不時拔拔下巴上的鬍渣。

大橋頭下的臨時工市場約莫是上世紀六、七〇年代開始形成的。當時地產正熱，許多中南部人北上尋找發展機會，其中大部分都住在當時屋價較低廉的三重、鄰近的大橋頭因此逐漸成為臨時工市場，每天大約有七十至一百人可受雇用，沒活幹的人大約十一點就會陸續離開。

迪化街是大稻埕商圈最重要的市街，在日本時代被叫做「永樂町」，國民政府來台後，將台北市街道全面更名，方式為以中國大陸行政區作基準。由於「永樂町」是台北市的西方，故採用當時大陸最西邊的省分新疆省會迪化（今烏魯木齊）為名。更名迪化街後的大稻埕商圈持續蓬勃發展，並由紡紗織逐漸替代農業，成為台灣新興工業。現今的新光集團、遠東紡織、宏州紡織等，都是發跡於迪化街。

享受懷抱的應該不只是孩子。對這位扛價重物的父親來說，兒子的體重根本不算什麼，小手擁蛋也渾然不覺；累過頭的深睡是很沉的。空氣清冷，父親卻只穿著短袖汗衫，熱烘烘的小身體就像條被子，父子倆不懂得懷抱裡有懷抱，心也是貼在一起的。

台北市迪化街・1976

歲月之矢

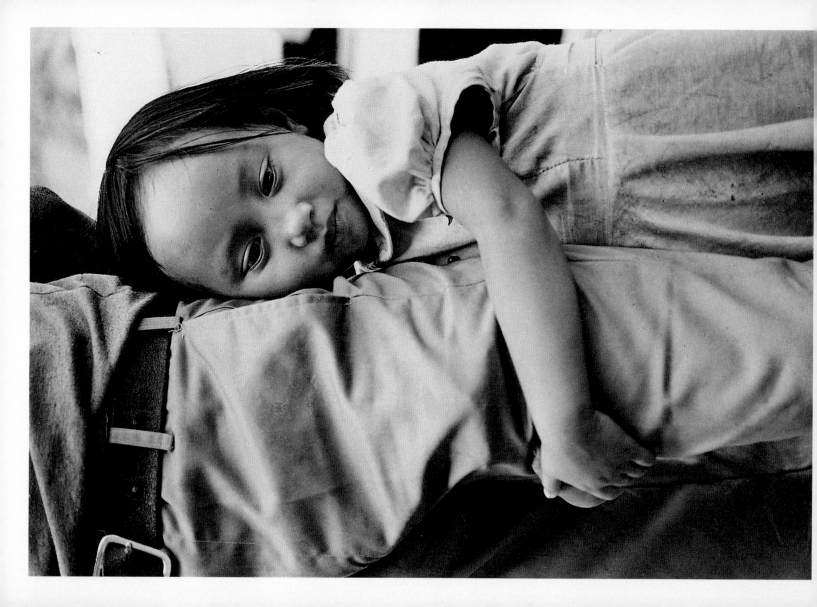

事隔多年，我對小女孩的爸爸已全無印象，但每次重看照片，仍會被那濃濃的親情感動。出門上工的父親捨不得一路跟隨的女兒，才停下腳步，女兒就衝過來，緊緊抱著他的大腿不放。怎麼哄、她都只是賴著，依偎著。

這兒是南投縣仁愛鄉的盧山溫泉，在日本時代之前就已被原住民發現，傳說受傷的動物來這裡浸泡溫泉後，很快的就能痊癒。1930年霧社事件發生——電影《賽德克·巴萊》講的就是這段歷史——抗暴犧牲存的賽德克族人被日本殖民政府遷離，領地由日本人接收開發，成為台灣中部三大溫泉之一。

照片是在溫泉區的吊橋頭前拍的。那個年頭，山區交通不便，遊客不多，能投宿的地方只有警光新村和另一家民營客棧。警光新村是日式傳統瓦頂木屋，榻榻米通鋪，以兩面糊紙的木框拉門隔間。我歇息的斗室面對庭院，房間外的過道就是最佳賞景位置；夜裡桂花飄香，毫不費事兒就把我送進了夢鄉。

一覺好眠，清晨醒來趕路，才走出新村就碰到這對父女，看輪廓應是賽德克族後裔。我將天真無邪的童顏當成畫面焦點，因此只拍到父親的腰部。在我的記憶裡，他的臉孔雖然模糊，表情卻充滿了憐愛。慈祥雖沒在底片上顯影，卻肯定烙印於女兒心中。

過了幾年，此處成為熱門觀光景點，風光了好一陣子後，無可避免地因過度開發而導致水土重創。災情一次比一次嚴重，南投縣政府終於在2012年公告廢止遊覽區，盧山溫泉即將徹底走入歷史。

南投盧山溫泉·1976

歲月之光

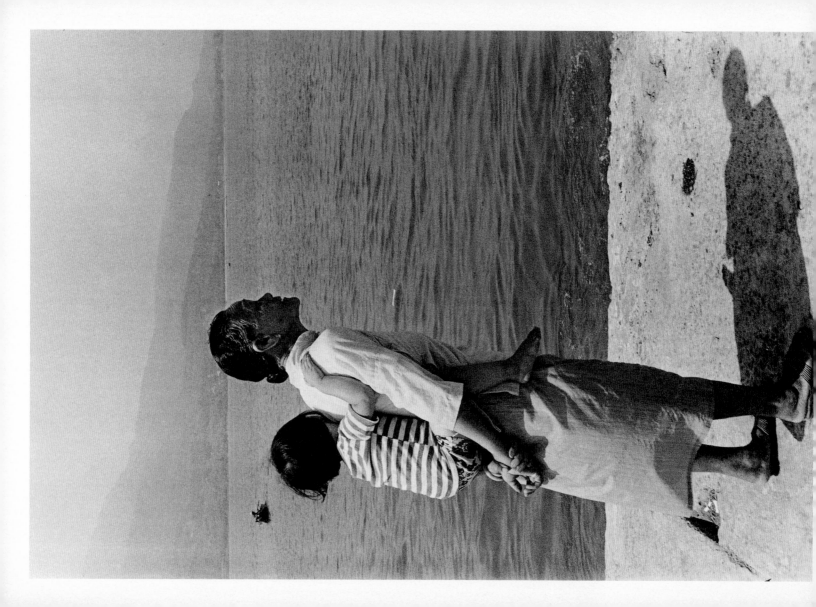

淡水河堤的祖孫。

我不清楚這位衣著素淨的老太太為何在烈日之下，背著孫女於淡水河堤上踱來踱去。這種天候不適合散心。她也並非要乘渡輪到對岸八里，倒像是在盼望著什麼人到來，焦慮的表情透著無奈。是在等孩子的爸媽，自己的兒子媳婦嗎？

淡水於 1858 年開埠通商，是台灣北部最早開發的港口。舊名「滬尾」之由來，一說是因其在清代初期與上海通商頻繁，猶如接續於上海之後尾。如今，船舶聚集的貿易盛況雖已不再，但歷經西班牙人進占、荷蘭人入侵、清廷及日本政府統治的歷史痕跡，依舊在老街那一座座的舊建築上找得到。

那年，我才學會攝影不久，一有空就會跑到淡水小鎮磨練技術。那天，我用的是一款極老式的徠卡（Leica）相機，沒有任何自動功能。裝膠卷、測光、調光圈、對焦，一切操作都得靠兩隻手，十根手指頭的靈巧配合。定焦鏡頭視角不能改變，想換成透視視，就得手法俐落地更換鏡頭。總之，全身感官及所有肢體都必須聚焦於互動。按快門的那瞬間並非只是身心已聚焦一指，而是身心已聚焦於一處。當然，要達到這種境界是非常不容易的，尤其外在環境如此特殊，以我初學者的本事，尚無法判斷正確曝光值。

陽光亮到令人睜不開眼，河邊的漫射光使近處的人物與遠山都失去了立體感。光禿禿的水泥地上，老嫗背對著太陽，小童臉貼著脊梁。祖孫倆想求一絲清涼而不可得，地上的影子就像是她們的處境，孤立無援。

台北淡水．1972

歲月之矢

166．167

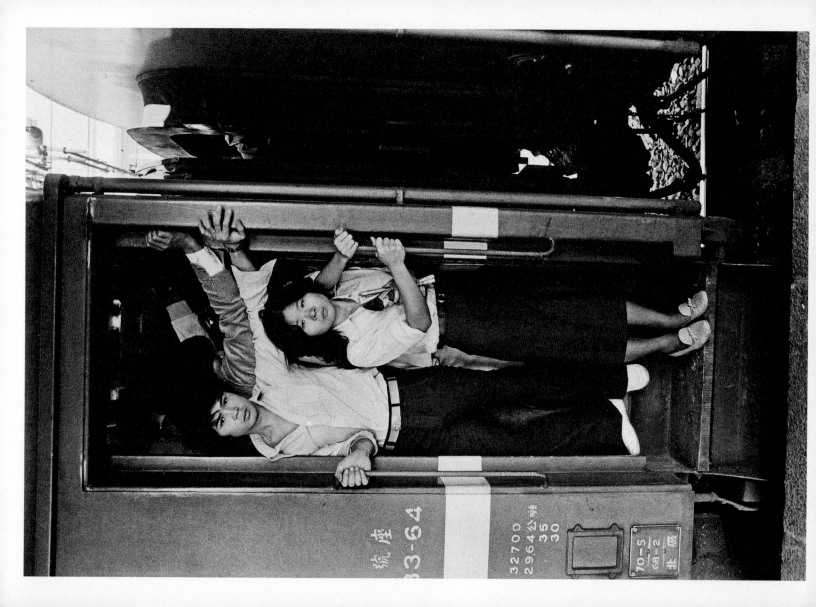

火車與鄉愁。

剛學會攝影時，逢年過節，從台北回頭城拍的是作累人的事。那個年頭，濱海公路尚未打通，北宜公路則是翻山越嶺，驚險無比，尤其是那段九彎十八拐的坡道，經常有車子墜崖，不少人沿路撒冥紙。

返鄉人潮以鐵路為首選，不需劃位的慢車塞得滿滿的。車廂門口的兩位年輕男女，一看就知道是家鄉人，既有點儒弱又十分倔強，雖保守膽小卻不怕生活折磨，身上穿著最體面的衣服，懷裡兜著幾紮下的工錢，歸心似箭，盼望著向一家老小證明自己衣錦榮歸。

童年時，吃過晚餐才入夜，大人就會催小孩上床睡覺。躺在硬硬的木板床舖，夏天熱得渾身冒汗，冬天棉被無論壓幾條仍然手腳冰冷，總要折騰一番才能入眠，翻來覆去的時候，就會聽到幾條街外、頭城火車站最後一班開往台北的火車進站又出站，喀啦喀啦地由遠而近，再逐漸消失。

邊聽聽軌聲邊作夢，什麼時候才能離開故鄉啊？到台北之後，幸運之神會降臨在我身上，讓我闖出一番局面，榮歸故里嗎？

初二時第一次坐火車逃家，搭的就是清晨開往台北的第一班車。家人還在熟睡，我躡手躡腳，生怕把木板樓梯弄出聲響，上了火車才知道，一切都跟想像中的不一樣。那時候的慢車還燒煤，過山洞時整個車廂都是煤煙，嗆得人直咳嗽。在台北流浪了兩天，一切美好憧憬破碎後，才垂頭喪氣地回到現實。

2006年，雪山隧道通車，從台北開車四十幾分鐘就可到宜蘭，火車跟鄉愁已經扯不上關係了。

台北火車站．1973

———— 歲月之矢

168．169

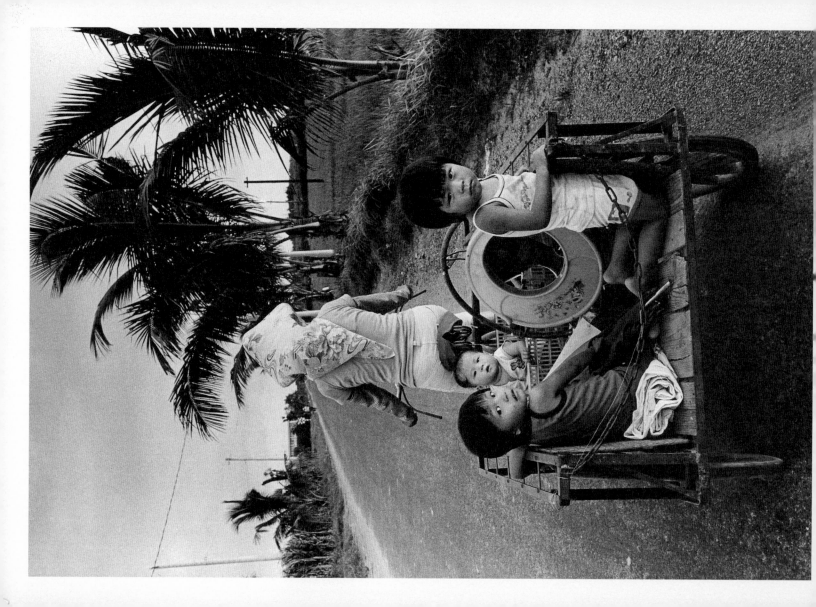

嘉南平原的農婦為了遮陽擋風，喜歡用大花巾把斗笠帶臉整個包起來，讓人看不清她們的容貌。由於經常勞動，無論多大年紀都身手矯健、身材苗條，又因為個個穿著都是花花綠綠的，時常讓人誤判，把六、七十歲的老嫗當成還沒出嫁的少女。

這位三個孩子的母親，先前在花生田播種時，無論身影、聲音或是踩著鏡頭的害羞模樣，都像是個十七、八歲的姑娘。等到她收工，把三個孩子帶上板車，我才知道自己又猜錯了。

她的背影讓我突然想到，母親應該也曾有年輕的時候啊！印象當中，媽媽永遠是老的，但也經常當個黎車用：斗笠、花布、綁手……只不過板車更簡陋，是用雙手拉的。回想童年眼母親去菜園做工，返家時，板車若是裝滿了地瓜和藤葉，我們就在後面推。板車若是空的，我們就跳上去坐，竟然從沒想到應該讓媽媽輕鬆些。

上坡時，三、四個小孩在後面使勁兒推，下坡怕板車滑太快，每個小孩的腳板就得當煞車用，一步一步抵著碎石子路，實在煞不住的情況也有。那時，媽媽就會立刻拐個彎，引板車衝到路旁的大樹幹。

鏡頭中這位農婦歸心似箭，急著趕回家燒飯，要餵飽的除了車上的三個小孩，還有丈夫與公婆。我想引她多說兩句，她卻只是笑，板車踩得飛快，讓我追得用跑的才能取鏡頭。同她到底取幾歲，怎麼就有三個小孩了，她卻踩得遠遠的，把我甩得遠遠的。

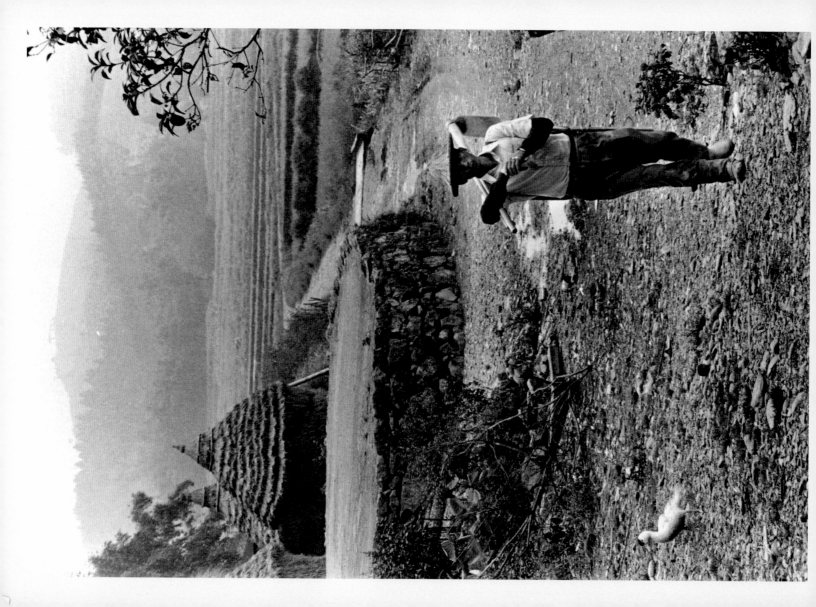

遠遠就看到這位莊稼漢荷鋤走來，不過是走在下工回家的路上，神態、步履卻好似連結著天地之氣，讓我心頭一震。家就在前頭，整片田園彷彿是他們的院子，農事就是家事，家事也不外乎農事。

蘭陽平原多雨，只要稍做攀高，就會身在雲霧縹緲間。這是宜蘭縣員山鄉的一座小山，海拔只有五百公尺，卻向來少有外人打擾，就連我這個土生土長的宜蘭人，也是聽同鄉小說家提起，才首次來訪。當年的客運終站是圳頭，接下來還得走兩個鐘頭的碎石子路。雙連埤就在這圳頭，彷彿罩著薄紗的路，山青水秀，彷彿罩著薄紗的仙境。

這兒因有兩個佔地三十多甲的大埤相連而得名，灌溉水源豐沛，二十世紀初還是片荒地。日本時代，官方宣布這三千年不必繳納田租，鼓勵老百姓開墾，最早只有三戶人家遷來屯居，就是全盛時期也不過百來戶。在我造訪時，其中一個埤已乾涸，農民也只剩四十餘戶，境內人煙稀少。

三十多年沒去雙連埤了，上網察看，大致是老樣，只是多了一家民宿，成了旅遊推薦點。山景依舊，湖水仍然碧綠，然而，整個地方卻讓人驚得失去了什麼。原來，天氣變了。小時候常怨天氣糟，一年三百六十五天倒有三百天在下雨。長大才明白，宜蘭那種獨特的美正是因為多雨，飽滿的澤度讓山水有了靈氣。

雙連埤失去的東西，正是大地失去的靈氣。山水沒了韻味，連結天地之氣的身影，再也難見了！

宜蘭員山雙連埤，1976

歲月之矢

Taiwan Style 35

失落的優雅
The Lost Grace
阮義忠

編輯製作　台灣館
總編輯　黃靜宜
執行主編　張詩薇
美術設計　彭星凱・空白地區 workshop
企劃　叢昌瑜、葉玫玉

發行人　王榮文
出版發行　遠流出版事業股份有限公司
地址　台北市 100 南昌路二段 81 號 6 樓
電話　(02) 2392-6899
傳真　(02) 2392-6658
郵政劃撥　0189456-1
著作權顧問　蕭雄淋律師
輸出印刷　中原造像股份有限公司

2015 年 9 月 1 日　初版一刷　定價 360 元

有著作權・侵害必究
Printed in Taiwan
http://www.ylib.com　E-mail: ylib@ylib.com

國家圖書館出版品預行編目（CIP）資料

失落的優雅 / 阮義忠作. -- 初版. --
臺北市：遠流，2015.09
176 面；23×16 公分. --（Taiwan style：35）
ISBN 978-957-32-7688-3（平裝）

1. 攝影集　　958.33　　104014951